REAL FINISH WORKS

擬 真 模 型 創 作 ！

塗 裝 作 業 技 巧 祕 笈

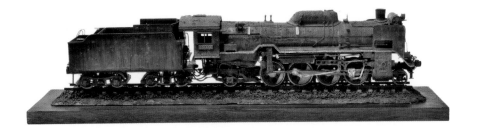

CONTENTS

CHAPTER 1

在虎式戰車 VS Heritage 240ZG
試試經典的「風化」和「舊化」塗裝

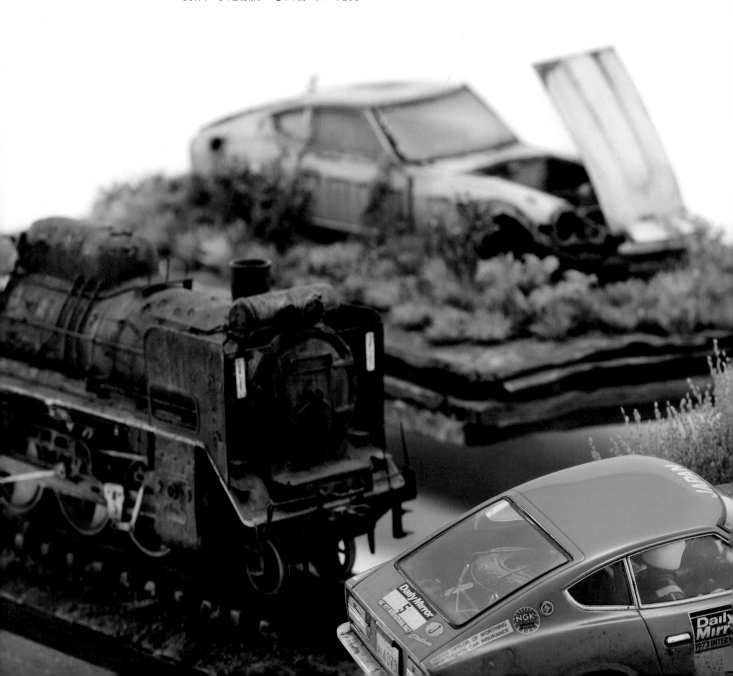

學習風化和舊化不同的塗裝特色與手法！

風化塗裝和舊化塗裝的技法似乎不同又非壁壘分明，彷彿相同又非同出一轍。以目前來看，每位模型師對於兩者的界線，心中都各有一把尺。然而，各自呈現的塗裝作品明顯存有差異卻是不爭的事實。本篇我們就來說明兩種技法的應用。

WEATHERING FINISH

車體添加了灰塵、泥土、隨雨水流下的油漬等痕跡，以便詮釋出各種寫實的戰損表現，例如：車身被劃過的彈痕、掀起的擋泥板、凹陷的燃料油箱。雖然車輛受到嚴重摧殘，但這個時候的外觀表現還是一輛使用中的運行車輛。

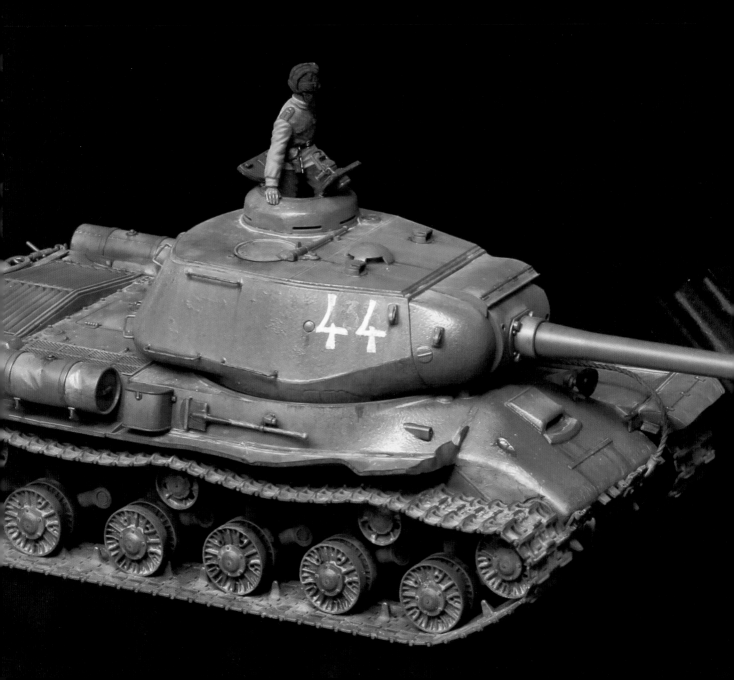

**若能清楚地區分風化及舊化，
分別是什麼樣的塗裝和效果呢？**

風化塗裝和舊化塗裝相似卻又不同，各自在作品上呈現的明顯差異就是「污漬表現」和「劣化表現」。風化表現和舊化表現雖然是不同的塗裝效果，但也並非迥然相異，而正確的應用方法是要能夠區分兩者的不同，並且相互搭配於技法中來完成一件塗裝作品。以下將透過實際舉例來詳細說明。

這裡示範的 JS-2 史達林戰車作品，都使用了同一款田宮模型套件，並且完成基本的塗裝。為

了呈現比重完全相反的風化表現和舊化表現，將一輛戰車描繪成身處戰場的車輛，車身滿是明顯的髒污和鮮明的傷痕，並且將另一輛戰車描繪成廢棄車輛，車身雖然沒有疑似傷痕的戰損痕跡，但是用盡任何方法卻難以再次發動，範例中呈現了兩種截然不同的作品塗裝。從作品中我們可以發現，在風化塗裝比重較高的作品中雖然也會添加生鏽等劣化的表現，但是這些是在實體車輛上短時間產生的劣化現象（剛產生傷痕的鐵反而會很快生鏽）。相反的，舊化塗裝比重較高的戰車作品中，表面幾乎看不到生鏽的痕跡，但是卻可感覺到內部的劣化（鐵

製材料本身已經劣化）。再者這兩件作品不能單純劃分為「只有風化」和「只有舊化」，而是「風化（髒污）比重較高，但還在部分添加了劣化（舊化）表現」，交錯運用了兩種塗裝表現。這就是兩種技法讓人覺得相似卻又不同的原因。另外，只要能夠理解其特性並且靈活運用，就能夠結合成富饒韻味的塗裝。請大家在塗裝作業時記得，不需要將風化和舊化完全劃分區隔，而是要留心兩者的比重分配。

基本塗裝的套件

田宮 1/35 比例
塑膠模型套件
蘇聯重型戰車 JS-2
1944 年型 ChKZ

作品範例想呈現世界大戰後棄置於東歐地區的戰車塗裝。砲身、路輪、履帶等各個部位都已拆除，這是實際場景戰車所呈現的狀態，戰後很多人會拆除、盜取棄置戰車的零件（因為可以將鐵高價賣出）。從塗裝表現並未看到戰車因為戰爭產生的傷痕，而是因為故障等原因遭到棄置的殘破模樣。

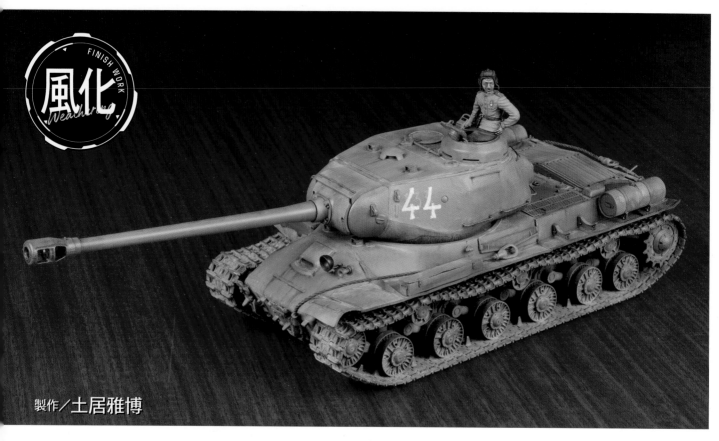

FINISH WORK
風化
Weathering

製作／土居雅博

風化塗裝的特色

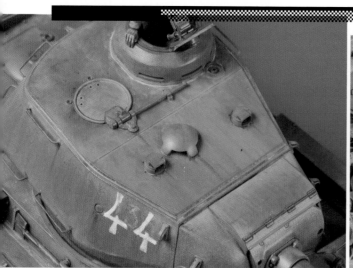

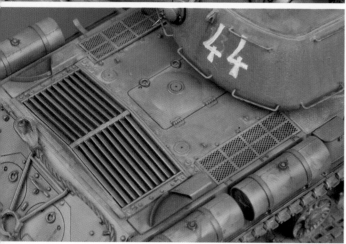

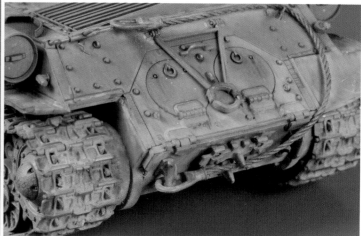

在整輛車的各處添加了灰塵、泥土和大小傷痕（受到戰車乘員和我方士兵槍械擦撞的傷痕），以及這些傷痕產生的鏽蝕，還有雨漬痕跡。由於這是服役中的戰車，也就是身處戰場的戰車，所以一般而言這些都是短時間累積形成的髒污。而這些短時間造成的髒污正是大家所稱的風化表現。透過在腦中形成這樣的時間概念，還得添加一些髒污之外的塗裝表現。其中最主要的就是傷痕表現。雖然這件作品的主題為滿身瘡痍的戰車，但是為了讓人更容易明白這些是新產生的傷痕，就必須將傷痕描繪得清晰又明顯。或許稍微想像一下實際狀況就比較能幫助大家理解。舉一個類似的情況，例如開車時若車身摩擦到牆壁，就會立刻留下幾道極為鮮明的傷痕。還有一種類似的情況是，大家有時候會看到一些車輛，因為車主不好好愛惜，即便出現摩擦的刮痕也棄之不理，久而久之這些舊的傷痕漸漸隨著時間流逝變得不明顯清晰。傷痕的表現和風化在塗裝表現並不同，但是和風化同樣都具有時間的概念，所以通常會視為同類塗裝來處理，尤其在裝甲戰車模型方面。從換氣機流出的雨水痕跡，嚴格來說是換氣機內的灰塵和油漬因為雨水流出的痕跡，所以挑選顏色時要意識到這一點，就能增加塗裝的寫實表現。總而言之，這件塗裝作品表現的是，這輛戰車表面的髒污和傷痕都是在短時間產生的痕跡。

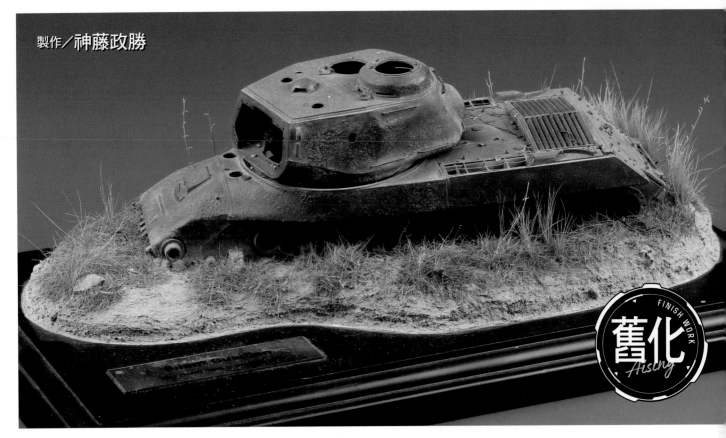

製作／神藤政勝

舊化塗裝的特色

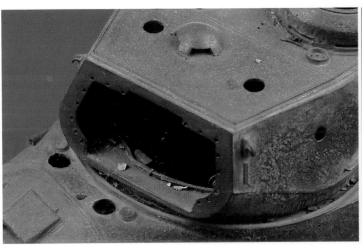

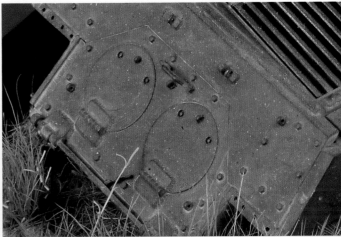

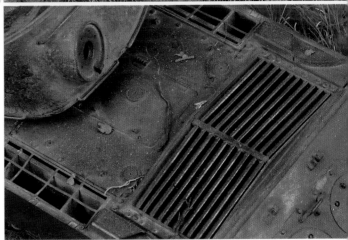

　　塗裝表現出整體戰車漆膜變薄，連防止生鏽的塗料都剝落劣化。但是從這輛戰車卻看不出漆膜受到刮劃的傷痕，所以進而表現出車輛是因為經年累月被棄置在惡劣環境中的樣子。戰車並沒有嚴重的傷痕，漆膜卻變得如此薄，就代表是隨著漫長歲月一點一滴劣化所致。由於車體結構體如此巨大，所以還是會產生一些小的傷痕，不過這些傷痕漸漸與周圍的劣化部分融為一體變得不醒目。加上經年累月多次的日曬雨淋，結構深處的油也都流光，甚至連明顯的雨痕都模糊不見。取而代之的是，結構深處積滿了厚厚一層灰塵，這時的塗裝表現就會不同於短期髒污漬的塗裝手法。而零件拆除後的位置雖然也曾短暫浮現鏽蝕，不過時間一久就不再明顯，只會呈現出隱約生鏽的樣貌。這件作品徹底描繪出「戰車棄置多年」的樣子，隨著上述塗裝的舊化技法，還要表現出戰車表面有落葉和隨風吹來的枯枝等。服役中的戰車雖然也會有落葉飄落在車體，但若是服役中的戰車，很快就會將樹葉掃落，所以這點可說是最適合表現棄置戰車的技巧。搭配這個場景設定，再加上砲塔內的蜘蛛網以及黏在蜘蛛網的細碎落葉等，就能有效表現出荒廢已久的景況，完成充滿舊化元素的作品。

前往模型店尋找「風化」和「舊化」的用品材料！

現在「風化」和「舊化」是用品材料的重要主題！

　如今模型的工具和用品材料中，發展最為迅速的莫過於可以描繪「風化」和「舊化」的品項，也就是大家所說的舊化塗料（又稱舊化用品材料）。只要來到模型店的工具與用品材料區，就可以看到藏在其中的好用商品，讓人能夠盡情使模型變得滿身髒污或老舊斑駁。
接下來就讓我們一起實際看看模型店有些甚麼吧！

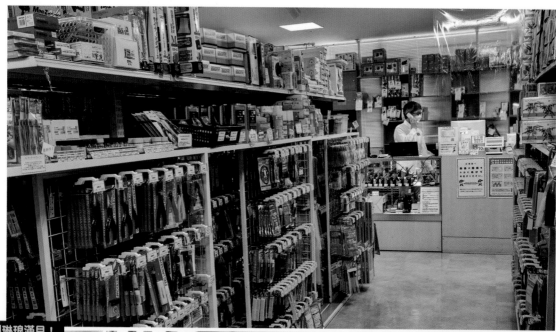

噴筆陳列琳琅滿目！

商品陳列整齊，勾起大家購買的慾望！

店內應有盡有

除了模型和工具，還有銷售其他商品和衣服！！店內商品齊全，絕對符合綜合模型用品店的名號，歡迎大家前來參觀選購。

前往 Post Hobby 厚木店！！

「Post Hobby 厚木店」是 Hobby JAPAN 直營的綜合模型用品店。
店內滿是模型、工具、噴槍等模型相關用品。
並且備齊了工作人員精心挑選的工具和用品材料。
大家來這裡逛逛，一定可以發現自己找尋的用品。

Post Hobby 厚木店
營業時間／12:00～20:00（公休日：週一、週二）
地址／243-0018 神奈川縣厚木市中町 1 丁目 5-10 AEON 厚木店 8 樓

聚焦舊化塗料的商品架！

這是排滿各家廠商的塗料層架。其中藏有在風化和舊化塗裝方面非常好用的塗料。老實說第一次站在這個層架前面，真的會不知如何下手。因此請仔細閱讀我們提供的指南喔！

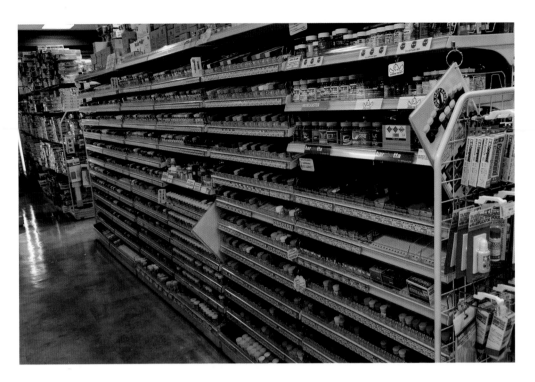

表現「風化」和「舊化」的最佳塗料！！

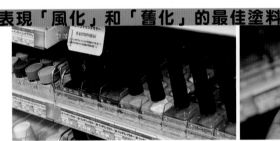
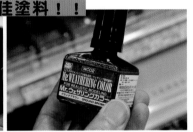

▲來到店內希望大家一定要購買的就是 Mr. WEATHERING COLOR 舊化漆。這個商品系列，只要單純塗上就會讓模型瞬間呈現一身髒污，是相當屬害的塗料。基底為油畫顏料，瓶中有攪拌珠，所以只要搖晃就可以攪拌塗料。
Mr. WEATHERING COLOR 舊化漆●銷售廠商／GSI Creos ●各 418 日圓

隨心所欲的髒污表現……

▲ Mr. WEATHERING COLOR 舊化漆有 2 種塗料類型。首先介紹的是一般的 Mr. WEATHERING COLOR 舊化漆。只要塗上這些塗料就可表現出砂土、灰塵和生鏽效果。

用世界頂尖戰車模型師的配方表現髒污

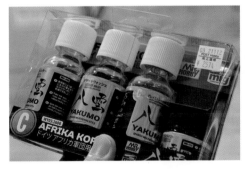

◀這是由世界級比例模型師 Mig Jimenez 監督開發的舊化漆套組，最適合用於德軍在第二次世界大戰各地區的人氣戰車塗裝。只要依照指定的編號塗上塗料，就可以達到理想的污漬效果。 八雲舊化漆套組●銷售廠商／GSI Creos ●各 2860 日圓

覆蓋上一層濾鏡效果

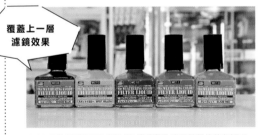

▲ Mr. WEATHERING COLOR 濾鏡舊化漆用於想統整色調不一的漸層塗裝，或是想在模型表面覆蓋上一層色彩薄膜時，可以為模型添加豐富的色彩層次。

▶這是將 6 種水性舊化漆顏色成套搭配的入門色組。6 種顏色分別是基本白色、基本黑色、淺泥棕色、淺鐵鏽色、沙塵色、深琥珀色。包裝上還寫有吉岡和哉的塗裝技巧，他正是負責監督這套水性舊化漆製作的日本代表性戰車模型師。 水性舊化漆 6 色組●銷售廠商／GSI Creos ● 2090 日圓

用水體驗髒污塗裝的樂趣！！

也有零售！

▲水性舊化漆也有零售商品（各 363 日圓）。想找出並試試喜歡的顏色時，一定要來選購。

田宮商品區也有最佳的舊化塗料！！

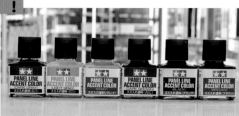

▲灰色、棕色、黑色等適合為機械和機器人添加髒污色彩，一應俱全。

◀推薦大家在田宮塗料區挑選的商品，正是田宮入墨線液！這款塗料會流入模型刻紋和細節，可達到「入墨線」的目的。除了入墨線，只要塗在整個模型，就會讓模型覆蓋一層淡淡的髒污。

▼田宮入墨線液中還有另一款系列，可以讓人輕鬆為人物模型的肌膚添加陰影。這3種顏色都已調配成適合肌膚的棕色。田宮入墨線液●銷售廠商／田宮●各396日圓（新價格440日圓 ※）

> 可輕輕鬆鬆描繪出人物模型的陰影！

琺瑯漆塗料也很適合用於髒污表現！

▲田宮入墨線液是田宮為了方便入墨線，加入這款琺瑯漆調配後的商品。換句話說，只要用專用溶劑將這款琺瑯漆稀釋後，就可以調配出個人喜愛的入墨線液色調。只要有皮革黃、消光泥土色、消光棕這3種顏色，就可以描繪出各種污漬，在此推薦給大家。 田宮琺瑯漆塗料●銷售廠商／田宮●165～220日圓（新價格220～264日圓 ※）

▲底漆補土可以提升塗料的附著力。在描繪髒污和老舊塗裝時，非常適合塗上防鏽紅色、桃花心木褐色、黑色等顏色打底。 Mr.SURFACER 底漆補土●銷售廠商／GSI Creos ●各770日圓

▲田宮的底漆補土有相當細緻的亮粉，還能使表面塗料塗得相當平滑。不但有粉紅色的底漆，還有用於茶色系機械或人物模型塗裝的打底色調。 田宮底漆補土噴罐 L●銷售廠商／田宮●660～880日圓

> 提升「髒污」和「老舊」塗裝表現的打底塗料！！

Gaianotes 有髒污塗裝所需的琺瑯漆塗料！

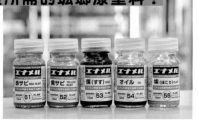

▲為了表現髒污的漬洗用塗料。除了油漬色以外的4種顏色都混入了木屑，可以呈現出更加逼真的質感。為了呈現最佳的污漬效果，運用一點創意，讓每種顏色的黏度都稍有不同。 蓋亞舊化專用琺瑯漆●各385日圓

> 只要輕輕抹上眼影盤的塗料，就可描繪出髒污效果。

◀商品設計猶如化妝品的眼影盤，內含半濕型的塗料和海綿與畫筆合為一體的專用刷具。只要在模型輕輕一抹，就會呈現灰塵、煤煙、生鏽等塗裝效果，是非常受到歡迎的用品材料。 田宮模型用舊化粉彩●銷售廠商／田宮●各660日圓

海綿在髒污塗裝作業中是非常重要的工具！

> 若要用噴筆噴塗防鏽紅色，就選這一瓶！

▲ Gaianotes 的防鏽紅色是許多模型師愛用品。商品也有 50ml 的容量，所以只要買一瓶就可以用很久。用噴筆噴塗防鏽紅色打底時，非常推薦大家選用這款商品。 蓋亞防鏽紅色水補土●銷售廠商／Gaianotes ●660日圓

▲海綿筆可以用擦塗或點拍等方法，在模型上塗上塗料，描繪出髒污效果。添加時不要太規律整齊而要隨機塗抹。GSI Creos 的海綿筆有分 S 和 L 的尺寸。 舊化處理海綿筆●銷售廠商／GSI Creos ●各352日圓

▲用海綿棒前端沾取少量的琺瑯漆塗料，在模型零件的稜線輕輕按壓塗裝。這樣一來就可以輕鬆呈現出掉漆效果。因為附有木棒，所以作業時不會弄髒手。 Gaianotes 舊化海綿棒●銷售廠商／Gaianotes ●660日圓

▲非常適合和舊化粉彩搭配使用。使用細的海綿可以描繪出細膩筆觸，耐久性高也是產品特色。 田宮模型舊化粉彩專用海綿筆刷（細）、（中）●銷售廠商／田宮●各308日圓

※ 從9月1日廠商出貨的商品開始為新價格。購買時請和銷售店家確認價格。

筆類的塗裝用品材料也非常好用！！

千萬不可小看筆類塗裝用品。高性能而且還有屬於筆類產品才可達到的輕鬆技巧。讓我們一起在筆類商品區挑選看看。

▲這套麥克筆組合非常好用，可輕鬆暈染塗裝或達到掉漆效果。套組中還有可以擦除塗料的專用筆。 **鋼彈麥克筆套組 實戰配色組 1、2** ●銷售廠商／GSI Creos ●各 1650 日圓

▲這套鋼彈麥克筆組合相當獨特，擁有軍事模型所需的成套色調，除了鋼彈之外，也可以運用在比例模型。 **鋼彈麥克筆套組 鋼彈 MSV 系列套組** ●銷售廠商／GSI Creos ● 1650 日圓

▲宛如色鉛筆的舊化筆，如畫圖般直接用舊化筆在模型塗抹上色。這樣就可以表現出生鏽、髒污、冬季迷彩等各種塗裝。 **舊化筆套裝組** ●銷售廠商／GSI Creos ●各 550 日圓

▲這款商品將半濕型的塗料做成筆狀的粉彩筆。塗料的黏度巧妙，只要輕輕一塗，就可以表現出充滿立體感的泥沙和雪等效果。 **田宮舊化粉彩筆** ●銷售廠商／田宮 ●各 330 日圓

▲實戰配色的麥克筆也有零售販賣。若已經沒有墨水或有想要購買的顏色，就可以從中選購。 **鋼彈麥克筆 實戰配色** ●銷售廠商／GSI Creos ●各 275 日圓

◀有筆類商品，也有橡皮擦類的商品。這個橡皮擦會擦去表面塗料，可以表現出塗料剝落的樣子。若底色先塗上防鏽紅色，再用這個橡皮擦磨去表面塗料，就會產生傷痕，呈現底色外露的樣子。 **橡皮擦式舊化效果研磨塊** ●銷售廠商／GSI Creos ● 1210 日圓

◀不會產生棉絮的創新棉花棒。柔軟性和吸收性佳，所以最適合用於入墨線後的擦拭。對於髒污的細微調整也非常方便好用。 **Gaianotes 墨線擦拭棒 R 極細** ●銷售廠商／Gaianotes ●各 660 日圓

▲棉花棒調整成適合模型的形狀和大小。除了調整髒污表現，在水貼黏貼方面也非常好用。 **模型專用棉棒** ●銷售廠商／GSI Creos ●各 308 日圓

▲分別為適用於雨痕描繪的水漬效果筆刷，以及適用於鑄造表現和乾刷的鑄造效果筆刷。現在也有銷售這種專門用於髒污調整的筆刷。 **水漬效果筆刷／鑄造效果筆刷** ●銷售廠商／Gaianotes ● 715 日圓～（水漬）、880 日圓（鑄造）

▲通常在風化和舊化塗裝中，會使畫筆嚴重受損。這時若有這種拋棄式筆刷，就可以盡情為模型刷色。 **拋棄式筆刷** ●銷售廠商／WAVE ●各 495 日圓

風化和舊化塗裝時的 10 大好用材料！

現在就開始
嘗試風化和
舊化塗裝！

　　大家在模型店裡會看到各種舊化塗料和用品材料，我們從中挑選了以下「10」件商品，是大家絕不可錯過的好物!!
這些都是連初學者使用也會感到效果，也是我們想再次推薦給資深舊化塗裝玩家的品項。希望大家使用這些用品材料為
模型添加逼真的風化和舊化效果。

請先購買這 2 種顏色的舊化漆！

Mr. WEATHERING COLOR 舊化漆
●銷售廠商／GSI Creos ●各 418 日圓

　　這是由日本代表性戰車模型師吉岡和哉設計、GSI Creos 販
售，在日本最容易購得的舊化漆，更是塑膠模型舊化塗裝時最
不可少的塗料。其中原野棕和土沙色除了可以呈現出「泥土」
和「沙塵」的效果，還能表現出生鏽和褪色的樣子。請大家先
購買這兩瓶顏色試試吧！

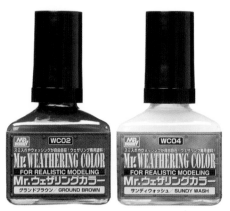

原野棕　　　　　　　土沙色

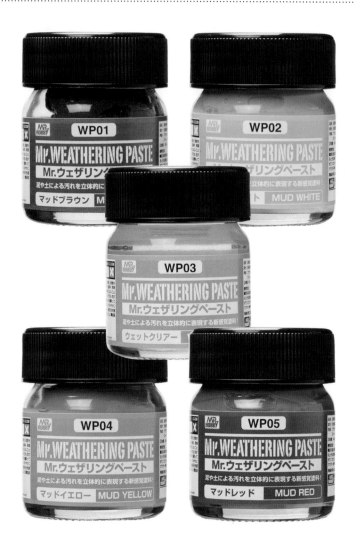

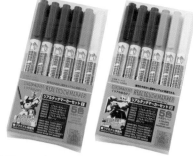

實戰配色組 15 色組＋　　實戰配色組 25 色組＋
消除筆　　　　　　　　消除筆

鋼彈麥克筆的實力不容小覷！

鋼彈麥克筆實戰配色組
●銷售廠商／GSI Creos ●各 1650 日圓

　　這是一款最棒的麥克筆，不但
可以描繪鋼彈模型、連戰車模型、
飛機模型、汽車模型的入線和
髒污效果都表現的游刃有餘。此
款為水性擦塗型麥克筆，還有粗、
細兩種筆頭。套組中有消除專用
的筆，塗抹後可以模糊色彩交界，
呈現巧妙的舊化塗裝和入墨線的
效果。

▲用細筆頭畫點描繪，輕鬆表現傷痕。

在泥土污漬和底座泥土的表現也有絕佳效果

舊化膏
●銷售廠商／GSI Creos ●各 660 日圓

　　只要塗上這款舊化膏，地面泥土和沙塵立刻出現眼前。想在模型添加污泥質地時，有了這項商品就非
常方便。而其中的透明水漬可以讓其他舊化膏產生光澤感，所以能描繪出油漬、泥濘和充滿水分的污泥。

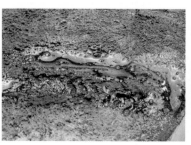

▲在塗了泥棕色的地面，再塗上透明水漬的樣子。
簡簡單單描繪出泥濘地面。

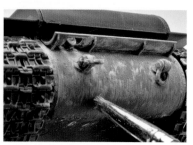

▲只要在模型表面塗上厚厚的泥棕色和泥白色即完
成。

彷彿水彩顏料，只要加水就可畫出舊化效果！

水性舊化漆 6 色組
●銷售廠商／GSI Creos ● 2090 日圓

　安全的水性舊化漆塗料。使用時用水或專用稀釋液稀釋管中顏料，可用於入墨線和清洗等各種塗裝作業。
　除了基本的白色和黑色 2 種顏色之外，和 Mr. WEATHERING COLOR 舊化漆一樣，都是由吉岡和哉負責監督品質，調配出最適合表現髒污的色調。

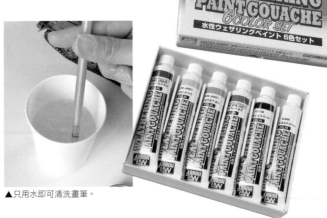

▲用少量的水即可延展塗料。　　▲只用水即可清洗畫筆。

可以複製出世界頂尖戰車模型師的塗裝效果！

八雲〈YAKUMO〉舊化漆套組
●銷售廠商／GSI Creos ●各 2860 日圓

　由世界級的比例模型師 Mig Jimenez 負責監督開發的商品，依照第二次世界大戰德軍戰車活動區域調配色調，是一款最佳舊化漆套組。色彩套組還結合了一套上色程序，標示了各種顏色的塗色順序，只要依照順序上色，就可以完成帥氣的風化舊化塗裝。

簡單畫出髒污效果的筆類塗料！

田宮舊化粉彩筆 ●銷售廠商／田宮 ●各 330 日圓

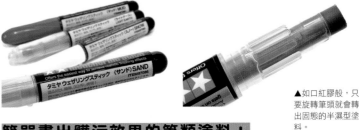

▲如口紅膠般，只要旋轉筆頭就會轉出固態的半濕型塗料。

　筆類舊化用品材料，只要塗上就可輕鬆重現立體髒污效果。如口紅膠般，只要旋轉筆頭就會轉出塗料，直接上色即可。因為為水性塗料，所以含有水分，用畫筆就可以塗抹延展塗料，甚至可以呈現泥巴噴濺的效果。還可趁未乾之際，用手指抹開塗料。共有砂黃色、泥土色、雪地色、淺泥土色 4 種顏色。

田宮入墨線液中表現髒污的首選

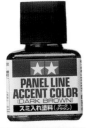

田宮入墨線液　暗棕色
●銷售廠商／田宮 ● 396 日圓（新價格 440 日圓 ※ 請參照 P.10）

　這是田宮將用於入墨線的琺瑯漆調色稀釋後的好用塗料。其中的暗棕色除了入墨線，最適合用於清洗。只要大範圍塗抹整個模型，整體就會呈現恰到好處的污漬效果。

非常適合用於入墨線、清洗和色粉的擦拭

Gaianotes 墨線擦拭棒
●銷售廠商／Gaianotes ● 660 日圓

　不會產生棉絮的創新棉花棒。柔軟性和吸收性佳，所以最適合用於入墨線後的擦拭。不論是掃除色粉、或是調整擦塗舊化塗料和入墨線塗料的色調都極為方便。比起棉花棒，更能調整出精細的塗裝，所以推薦給大家。也很適合用於水貼的黏貼。

細小傷痕就交給這款海綿棒處理！

Gaianotes NAZCA 系列舊化海綿棒
●銷售廠商／Gaianotes ● 660 日圓

　用海綿前端沾取少量的琺瑯漆塗料，在模型零件的稜線輕輕按壓塗裝，即可輕鬆呈現掉漆效果。這款商品最令人激賞的是附有木棒，所以作業時不會弄髒手。

只要有這支筆刷，就能完美描繪出雨痕和鏽痕！

Gaianotes 水漬效果筆刷
●銷售廠商／Gaianotes ● 880 日圓（1/2）、715 日圓（1/4）

　為了表現出雨痕、油漬的風化塗裝，必須用畫筆多次塗抹才會出現清晰的線條筆痕，而這支筆只要一筆就可殘留多條筆痕。筆頭為齒梳（梳子）狀，所以可以隨機描繪出垂紋痕跡。有類似平筆和斜頭筆的類型，還有各種不同的尺寸。

▲可看到筆頭呈齒梳（梳子）狀。

在虎式戰車 VS Heritage 240ZG
試試經典的「風化」和「舊化」塗裝

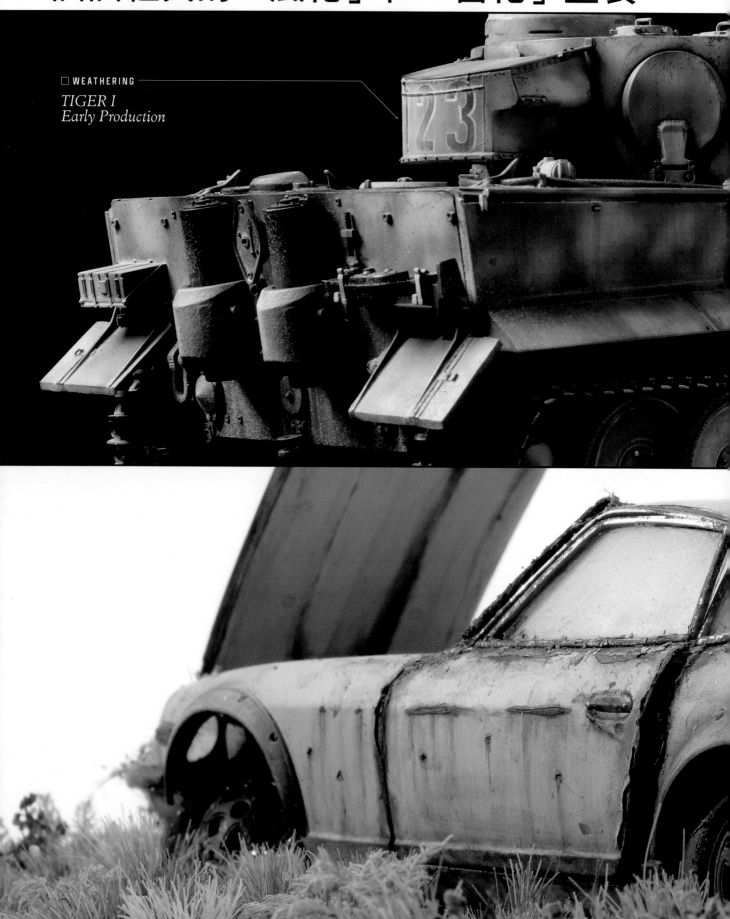

□ WEATHERING

TIGER I
Early Production

「風化」是讓塑膠模型顯髒，「舊化」是讓塑膠模型呈現經年累月的劣化結果。這兩種塗裝極為相似卻又稍有不同，以下就先來為各位介紹許多人在塗裝時使用的相關基本技巧。示範風化塗裝的模型為戰車模型的王者「虎式戰車」，示範舊化塗裝的模型則是田宮推出的優秀汽車模型「Heritage 240ZG」。

不論在哪一種塗裝表現都沒有使用特殊工具，就可以呈現出逼真帥氣的樣貌，所以希望大家先模仿看看這些範例步驟，體驗好玩有趣的風化和舊化塗裝。

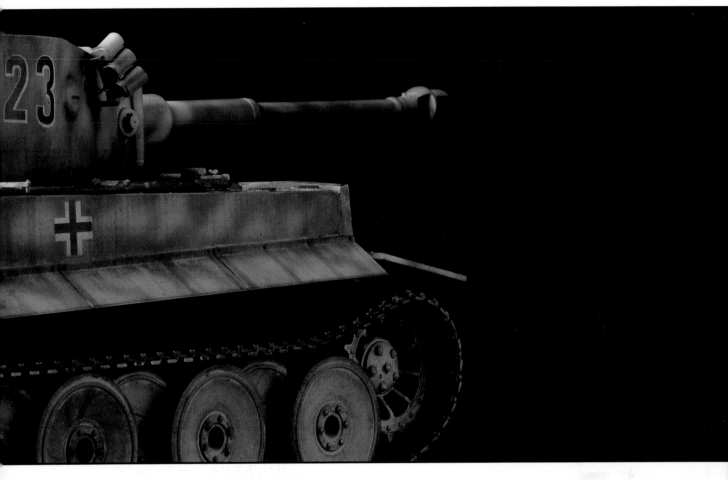

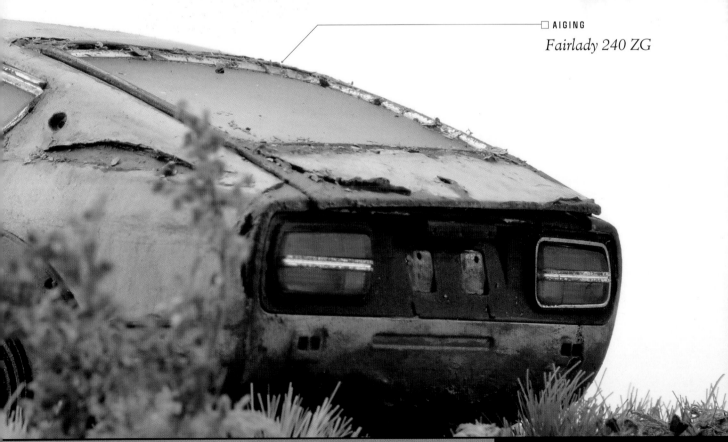

☐ AIGING

Fairlady 240 ZG

邊境模型 1/35 比例
塑膠模型比例套件
德軍虎式戰車
初期生產型
製作與撰文／上原直之

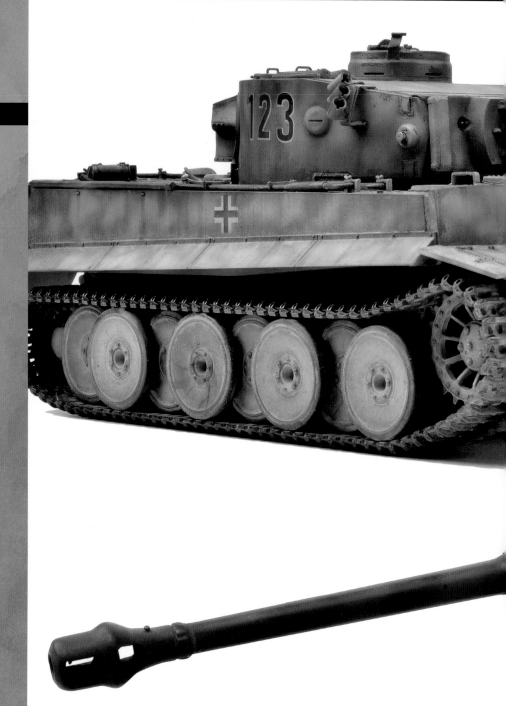

TIGER I EARLY PRODUCTION

BORDER MODEL 1/35 SCALE PLASTIC KIT
MODELED & DESCRIBED BY NAOYUKI UEHARA

在經典戰車模型
「虎式戰車」
表現正宗的風化塗裝！！

學會戰車模型的風化塗裝，
就可以為各類模型
添加逼真寫實的髒污效果！

　　戰車模型的歷史就是風化塗裝的歷史，這麼說一點也不為過。戰車模型透過風化塗裝更具魅力，而風化塗裝技法也經由過往模型師經年累月的琢磨，持續發展提升。換句話說，想了解「風化塗裝」就要先請教戰車模型師。接下來就要介紹戰車模型塗裝的完整作業流程，並且解說風化塗裝入門的標準技巧。當中使用的技巧是相當好用的塗裝技法，即便塗裝類型不屬於戰車模型，也希望大家多加了解。

MODELER PROFILE

上原直之（Naoyuki Uehara）
青少年時期開始就在模型雜誌發表作品。年紀輕輕就已經擁有不亞於資深模型師的豐富經驗，以及與之匹配的高超技術，可謂是萬能模型師。

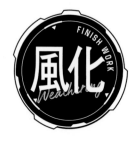

01 底色塗裝和漆膜剝落表現的事前準備

風化塗裝會刮除漆膜表面、塗抹一層又一層的稀釋液，為此我們需要預做準備，打造強韌的底色塗裝。

▲這是模型尚未塗裝的樣子。接下來要開始塗裝，但是在此之前要先確認是否有沾染灰塵和污垢。若有發現灰塵或污垢要先清除乾淨。

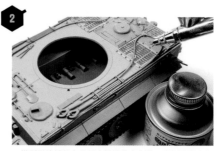

▲模型用塗料很容易從金屬零件上剝落，所以塗裝之前先塗上 Gaianotes 多功能底漆，讓塗料不易分離。多功能底漆噴塗過多會降低效果，所以只噴一層即可。

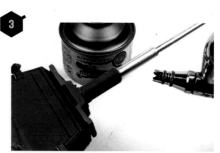

▲金屬製的砲身也噴塗上多功能底漆。請塗滿整個砲身，不要忘記噴塗下方等各個部分。若噴塗過多，會影響塗在表面的塗料漆膜，所以請小心噴塗。

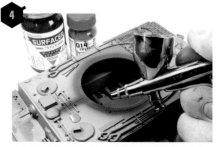

▲為了提升塑膠零件和塗料的黏著度，塗上打底塗料。將 Gaianotes 防鏽紅色水補土混合亮紅色塗料後，從內側開始噴塗。

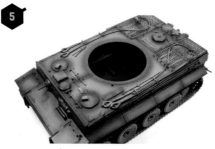

▲塗色時的要領是先從內側開始噴塗，就會毫無遺漏地完成塗裝。如此一來，比起毫無章法地噴塗，塗裝作業會更有效率，所以推薦大家使用這個方法。

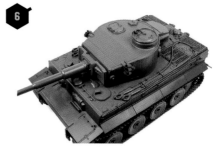

▲為了做出漆膜剝離的塗裝效果，整體都先塗上防鏽紅色。有時候漆膜剝落的部分露出灰色或黑色底漆補土會比較符合作品設定。

▲為了重現漆膜剝落的表現，在模型噴塗髮膠。先從髮膠瓶中取出髮膠液。做法有些隨意，將髮膠噴在噴筆的塗料杯中使用。當然也可以先噴在小容器中。

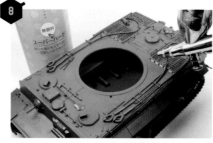

▲使用噴筆，在希望表面漆膜剝落的部位噴上髮膠。若是噴罐型髮膠，噴塗時也可以直接用髮膠噴罐噴塗，但是這樣也會噴到不需要噴塗的部分，所以比較不建議這樣做。

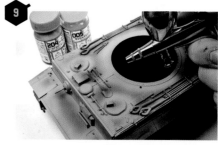

▲噴塗好髮膠後，塗上車體色。使用的是 Gaianotes 硝基漆塗料暗黃色 2 號和亮光黃的混色。從內側開始塗裝。

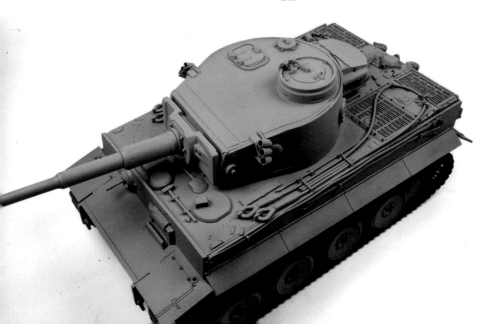

▲履帶用噴筆細噴上色。使用的顏色是 MODELKASTEN 的履帶色。

三色迷彩塗裝 02

戰車模型的完成度是由髒污程度決定，然而在基本塗裝時清楚描繪出各部位的顏色非常重要。風化塗裝時大多使用暗色調，所以基本塗裝建議使用彩度較高的色調。

▼開始描繪迷彩塗裝。先塗上淡淡的綠色。塗料使用Gaianotes 的橄欖綠和群青色的混色。綠色塗好後，接著塗棕色的迷彩色調。使用的塗料是 Gaianotes 的紅棕色加自然棕，混合後再上色。

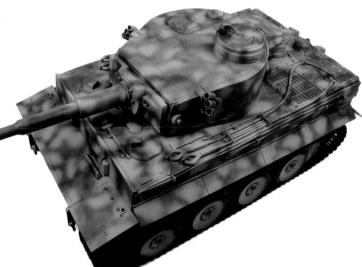

漆膜剝落塗裝 03

重現碰撞後漆膜剝落的塗裝是由國外開始的技巧。在國外稱為「髮膠掉漆技巧」。

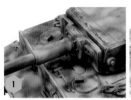

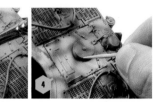

❶這是漆膜剝落塗裝完成的樣子。主要針對乘員常接觸的地方或容易碰撞的邊角，在這些部位露出底色塗裝的顏色。換句話說，就是在塗裝表面添加掉漆（重現傷痕）效果的技巧。

❷髮膠具有水溶性的特質。在塗料和塗料之間添加水溶性的漆膜，利用溶化髮膠噴塗的部分，使漆膜分離剝落。先將平筆用溫水沾濕，再劃過想使漆膜剝落的部分。

❸利用溫水將髮膠慢慢溶化，使表面漆膜的一部分開始一塊一塊剝落。為了在剝落處呈現變化，也會合併使用筆刷較硬的畫筆。運筆時如拍打的方式移動、擦塗，呈現不同的剝落樣貌。

❹使用牙籤劃出細小傷痕。若太用力刮除，會傷到底漆，所以要用恰到好處的力道處理。

完成車體塗裝 04

在使用壓克力塗料或琺瑯漆塗料進入風化塗裝作業之前，先貼上水貼，並且噴上透明保護漆。

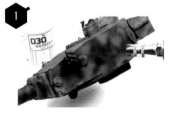

▲黏貼水貼。在水貼黏貼位置先噴塗上Gaianotes 的半光澤透明保護漆。讓黏貼面有光澤，不但容易緊密貼合，也有助於黏貼作業。

▲為了牢牢黏上水貼，添加黏膠。使用MODELKASTEN 的水貼黏膠。原液較濃稠，所以用水稀釋後使用。

▲為了避免水貼出現留白（水貼的透明部分），先劃出割痕，再用筆刀仔細割開。

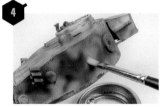

▲將稀釋後的水貼黏膠塗抹在水貼黏貼處。稍微塗多一點的量。

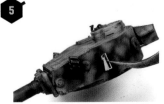

▲將水貼浸泡在溫水中，讓底紙完全吸附水分後，從溫水拿出。水貼可從底紙分離後，黏貼在模型上。黏貼時將水貼從底紙滑動分開。

▲水貼黏貼好後，塗上 GSI Creos 的水貼軟化劑。水貼軟化劑可以軟化水貼，以便能服貼在有細微凹凸的表面。

▲塗上水貼軟化劑，放置一會兒，將棉花棒用水沾濕後，在水貼上轉動，按壓出空氣，使水貼更加密合服貼。

▲水貼黏貼好後，放置一整天的時間，等完全乾燥後，為了保護水貼和漆膜，噴塗透明保護漆。將整個模型都噴塗上Gaianotes 的半光澤透明保護漆。

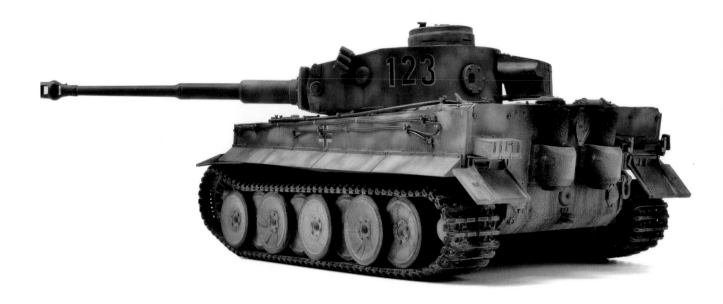

05 酒精擦拭法

裝技法就是「酒精擦拭法」。這樣就形成壓克力塗料和琺瑯漆塗料的2次漬洗。

利用燃料酒精刷洗壓克力塗料，就可以重現車體蒙上一層灰塵和污泥的樣子，這種塗

1

▲風化塗裝從整個車體蒙上灰塵開始。將田宮壓克力塗料的皮革黃和卡其色混合後，以底盤為中心用噴筆噴塗上色。

2

▲用畫筆沾取燃料酒精，塗在方才壓克力塗料上色的地方。

3

▲用棉花棒沾取酒精擦拭內側。請小心，若太用力擦塗，會使漆膜剝落。

4

▲將田宮壓克力塗料的皮革黃用燃料酒精極度稀釋後，避開底盤並且塗抹在整個車體。運用漬洗的要領，不是以擦除的方式塗抹，而要形成髒污的基底。

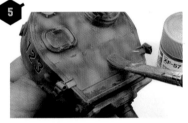

5

▲砲塔上部同樣用酒精稀釋後的皮革黃上色。畫筆由上往下，想像重力的方向運筆，就不會顯得突兀。

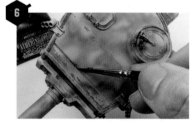

6

▲請使用 GSI Creos Mr. WEATHERING COLOR 舊化漆的原野棕入墨線。稍微塗超過範圍也沒關係，因為會在之後的步驟中擦除。

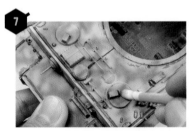

7

▲用棉花棒沾取 Mr. WEATHERING COLOR 舊化漆稀釋液，擦除入墨線暈開的多餘部分。使用 Gaianotes 墨線擦拭棒就很方便作業，連內側都可以擦到。

8

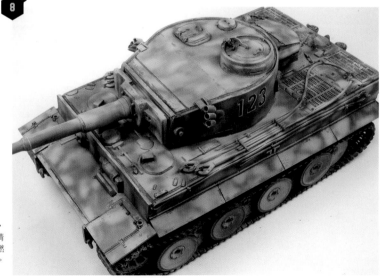

▶若使用酒精擦拭法，就會呈現灰濛濛的樣子，但是只要經過入墨線的處理，就可以讓輪廓清晰明顯。酒精擦拭法使用的燃料酒精很容易燃燒，所以塗裝時請千萬小心，以免發生火災。使用時請自行負責安全。

06 用噴筆噴塗陰影色

為了讓模型有立體感，噴塗上陰影色（暗色調）。
這種技法又稱為「陰影噴塗」。

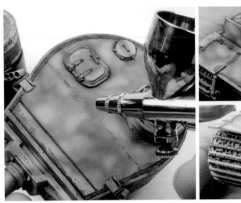
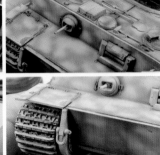

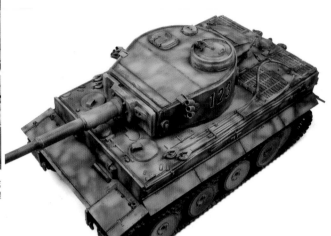

▼陰影噴塗完成的樣子。因為添加了陰影色，
整體變得更有重量。

使用噴筆噴塗上陰影，就可以讓「酒精擦拭法」使外觀灰濛濛的輪廓，變得清晰明顯。在會形成陰影的地方噴塗上暗色調。另外，在想要突顯細節的地方，同樣噴塗上暗色調，就可以增加立體感。接著在垂直表面描繪直條紋，就可以為模型添加淡淡的雨漬痕跡。

07 車載工具的塗裝

每個車載工具塗裝的時機會因為塗裝方法和使用塗料而有所不同。若車載工具的塗裝會受到壓克力塗料或酒精的影響，則會在使用酒精擦拭法之後，再處理這個部分的塗裝。

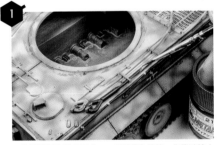

▲牽引纜繩使用 GSI Creos 的暗鐵色筆塗。作業時請小心，避免塗料塗到迷彩部分。

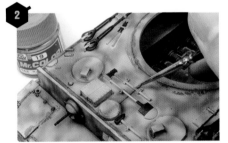

▲車載工具的木製部分，使用 GSI Creos Mr. COLOR 的沙褐色筆塗。田宮壓克力塗料的沙漠黃也很類似木製品的顏色。

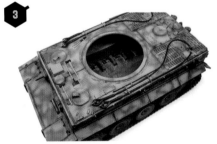

▲每個車載工具的塗裝都已完成。接著終於要進入鏽蝕、雨痕和污泥等風化塗裝作業。

08 垂紋技法

在開始正式的風化塗裝之前，先使用琺瑯漆塗料和油畫顏料，以風化塗裝的基本技巧，也就是用雨痕（國外稱為「垂紋技法」）技法，學習塗料的用法。

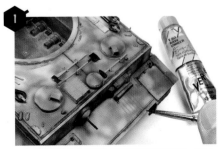

▲在垂紋技法中會使用油畫顏料或琺瑯漆塗料。用 Mr. WEATHERING COLOR 舊化漆稀釋液稀釋油畫顏料。想像污泥流下的樣子，用畫筆描繪直條紋。若使用琺瑯漆塗料而非油畫顏料時，也是用相同的技法描繪。

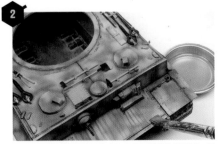

▲用沾有琺瑯漆塗料稀釋液的畫筆，將直條紋暈開。塗裝時順著重力方向塗抹，越往下顏色暈染越淡薄。若掌握到調整的要領，就學會漬洗時所需的琺瑯漆塗料用法。

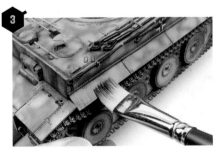

▲使用 Gaianotes 的水漬效果筆刷，在車體側面重現雨痕。水漬效果筆刷是相當方便的工具，可以描繪出有一定間隔的雨痕條紋。

09 一次介紹完整細節的風化塗裝

接下來讓我們正式進入風化塗裝，一次解說從風化塗裝到最終成品的完整步驟。

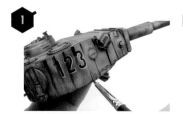

▲在砲塔側面添加雨痕。用面相筆慢慢塗上生赭色的油畫顏料。條紋稍微歪曲變形也沒關係。

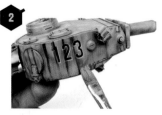

▲用平筆沾取 Mr. WEATHERING COLOR 舊化漆稀釋液暈開雨痕條紋。平筆使用彈性佳的 Gaianotes 畫筆就會很容易作業。

▲雨痕塗裝要呈現上方保留污漬，然後越往下越模糊的狀態，但是倘若不論如何描繪，卻是上方色調模糊，而越往下越色調越深，則將畫筆由下往上塗抹就會呈現理想的效果。

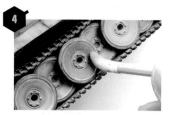

▲使用和雨痕塗裝相同的要領，就可以重現潤滑油因離心力從路輪軸心溶出飛濺的樣子。另一個要領是，描繪出從路輪中心往外的放射狀條紋。

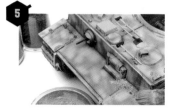

▲用色粉重現灰塵。從車體的前面開始上色。使用畫筆將想添加顏色的地方塗滿色粉。色粉為粉狀顏料。市面上也有銷售許多模型用的色粉。

▲塗滿色粉後若不經過處理，只要一碰觸就會掉色。這時將壓克力塗料稀釋液沾染在色粉表面，就可以固定色粉，雖然無法完全固定。另外也可以使用專用的定畫液。

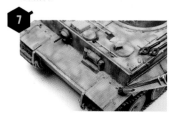

▲壓克力塗料稀釋液乾燥後，去除多餘的色粉。使用 Gaianotes 的鑄造效果筆刷就很方便作業。以點拍的方式運筆，就可以讓色粉和周圍自然融合。

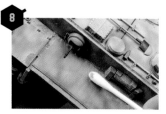

▲除了鑄造效果筆刷，也可以搭配棉花棒使用。使用的要領是，棉花棒一旦髒了就立刻更換。使用不同於畫筆的擦拭方法，以稍微按壓的方式，就可以呈現不同的灰塵效果。

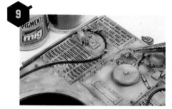

▲引擎蓋周圍也塗滿色粉。和車體前部相同，用滴管取出壓克力塗料稀釋液，滴在色粉表面使其固定。

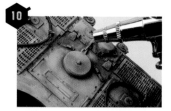

▲直到壓克力塗料稀釋液乾燥需要一點時間。這時可以用噴筆噴出空氣加速乾燥，還可以噴除多餘的色粉，一舉兩得。

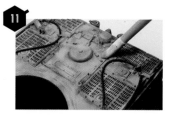

▲使用墨線擦拭棒刷除多餘的色粉。細節零件較多的地方，若使用棉花棒，棉絮會卡在零件處，容易損壞，所以較不推薦。

▲重現飛濺的污泥。使用油畫顏料的生赭色，以潑彩技法上色（飛濺塗裝）。利用筆尖將塗料彈出噴濺在模型。塗料稍微濃一點會比較好操作。

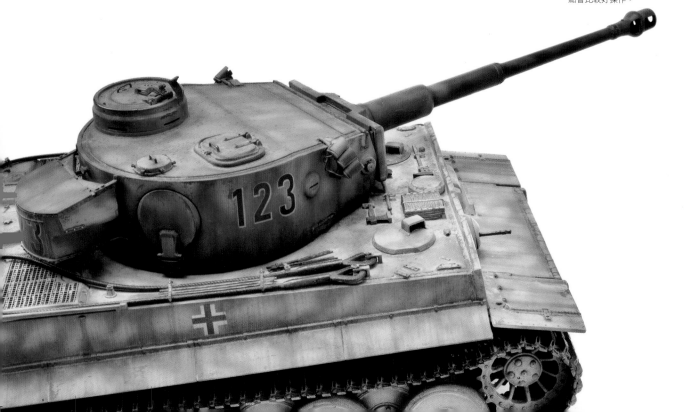

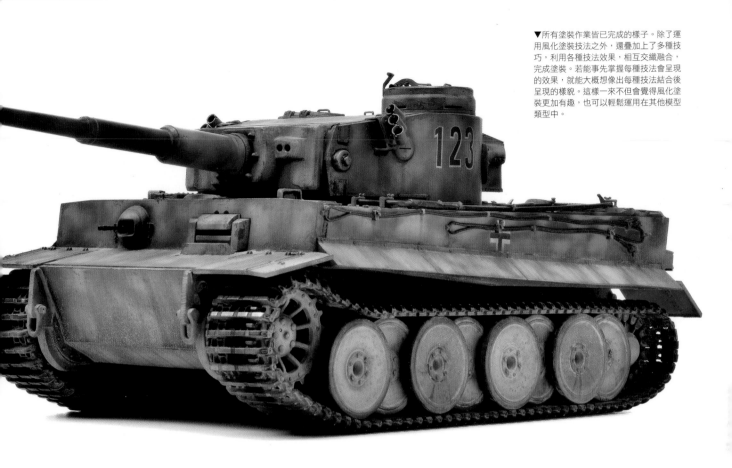

▼所有塗裝作業皆已完成的樣子。除了運用風化塗裝技法之外，還疊加上了多種技巧，利用各種技法效果，相互交織融合，完成塗裝。若能事先掌握每種技法會呈現的效果，就能大概想像出每種技法結合後呈現的樣貌。這樣一來不但會覺得風化塗裝更加有趣，也可以輕鬆運用在其他模型類型中。

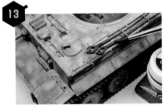

▲牽引纜繩用 GSI Creos 的暗鐵色塗裝後，塗上用壓克力塗料溶劑溶化的生鏽色色粉。若使用多種生鏽色調，塗裝就不會顯得過於單調。

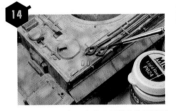

▲生鏽色的色粉乾燥後，用鑄造效果筆刷擦塗。由於剛才塗上的暗鐵色底色也會散發隱約的光澤，兩相結合就會重現金屬質感。

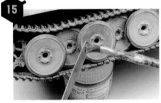

▲在路輪的部分上使用潑彩技法，塗上 Mr. WEATHERING COLOR 舊化漆的沙塵色，就可以重現污泥飛濺的樣子。不須攪拌塗料，直接用畫筆沾取沉積在瓶底的塗料，就可以添加上輪廓明顯的飛濺效果。

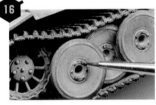

▲在路輪螺栓周圍入墨線，重現油漬滲漏的樣子。使用 Gaianotes 琺瑯漆的油漬色，重現油漬滲漏的樣子。在同一個位置重複入墨線，就會呈現厚厚的油漬效果。

▲消音器和牽引纜繩一樣，也用生鏽色的色粉塗裝並且等其乾燥。用噴筆在其表面噴塗上 Gaianotes 水補土黑色，重現煤煙污漬。

▲車體側面也要重現污泥飛濺的樣子。使用稀釋後的白砂色舊化膏，以潑彩技法上色。筆刷的刷毛量、硬度和長度都會影響污漬飛濺的樣子，所以請多多嘗試。

▲在乘員很可能會觸碰和摩擦到的位置，擦塗上石墨（鉛筆的筆芯）粉。若想讓光澤更加明顯，乾刷上 GSI Creos 的金屬漆暗鐵灰。

▲這樣可以使模型整體更有金屬質感。接著重現鏽蝕流痕。使用油畫顏料的火星橙和火星黃如雨痕般描繪上色。螺栓和鉸鏈等零件周圍都要入墨線。

◀引擎蓋周圍用蓋亞琺瑯漆的油漬色添加油漬痕跡。若有呈現出油漬痕跡的深淺變化，就可讓塗裝更加逼真。

◀將蓋亞 NAZCA 塗料的凹痕灰（DENT GRAY）和陰影棕混合後描繪出掉漆（傷痕）效果。因為是琺瑯漆塗料，所以畫錯也可以重塗。除了用畫筆，也可以用撕碎的海綿上色。

NISSAN FAIRLADY 240ZG

TAMIYA 1/24 SCALE PLASTIC KIT
MODELED & DESCRIBED BY TETSUYA COIKE

田宮 1/24 比例
塑膠模型比例套件
NISSAN Heritage 240ZG
製作與撰文／小池徹彌
製作協助／鈴木博久、清水正幸

FINISH WORK
舊化
Aising

「夏日草茵茵，兵戎
夢中跡」scene#1

有趣好玩，讓人無法停手！
掉漆和鏽蝕的塗裝組合

　　我們眼中最常看到的舊化塗裝
當屬「汽車」。走在街上會看到
生鏽的車輛行駛而過，不論城市
還是鄉村周圍都有老舊的廢棄車
輛，完全就是舊化主題的最佳
題材。這次我們選用了田宮的
「1/24 比例 NISSAN Heritage
240ZG」套件，表現廢棄車輛的
樣貌。大家看到成品照片或許會
覺得難度太高，但其實使用了極
為簡單又有趣的製作方法。我們
邀請了在月刊 HOBBY JAPAN
曾展示過各種風化作品範例的小
池徹彌示範製作方法，用少少的
工具和少少的步驟完成逼真寫實
的舊化塗裝。主題為「草中英
雄」，意即「草叢中的英雄」，
是出自於汽車雜誌的說法簡稱。
作品範例雖然是一輛廢棄的汽
車，卻莫名地觸動人心。

MODELER PROFILE

小池徹彌（Tetsuya Coike）
　　作品散見於各領域的微縮模型師，
從自然生物到賽車、角色模型，範圍
廣泛。很喜歡觀賞足球賽。

01 作品範例的重點要領

作品範例將田宮的 Heritage 240ZG 套件塗裝成草中英雄的模樣。接下來就一起來看看各部位塗裝使用的工具、用品材料和髒污塗裝的表現方式。

▲這是水性舊化漆塗料。小池徹彌在塗裝作品中主要使用水性塗料。水性舊化漆只需要用水就可以延展抹開，而且備齊了土色、生鏽色、煤灰色等適合用於模型髒污表現的顏色。

▲這是 100 日圓商店的壓克力顏料，這是小池徹彌最愛用的顏料，價格實惠又可快速購得的部分深得其心，而且延展性佳，容易塗抹。

▲這是 Mr. WEATHERING COLOR 舊化漆，是塑膠模型舊化塗料的代表。鐵鏽橙、髒污棕、原野棕都很適合用於生鏽污漬的表現。

▲這是粉彩顏料。100 日圓商店目前有販售固狀粉彩顏料，非常方便表現地面的質感變化或有顆粒感的生鏽效果，還可以混入塗料中使用。

主要使用的風化塗料

▲場景中的草使用 PLATZ 販售的 NOCH 商品。只要黏貼在地面，就會呈現雜草叢生的樣貌，相當方便好用。

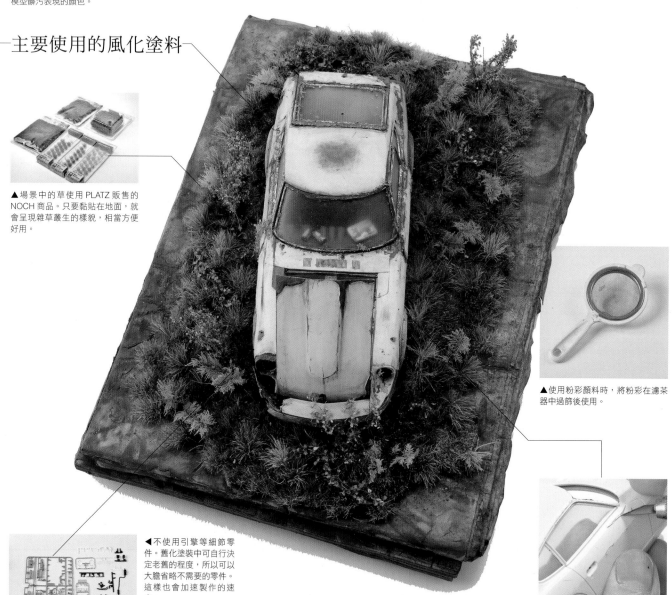

▲使用粉彩顏料時，將粉彩在濾茶器中過篩後使用。

◀不使用引擎等細節零件。舊化塗裝中可自行決定老舊的程度，所以可以大膽省略不需要的零件。這樣也會加速製作的速度。

◀地面竟是舊雜誌！而且和汽車接觸的封面部分，還配合了 Heritage 240ZG 的年代，貼上了1970 年代「週刊少年 Jump」的封面。

▲作品範例中的焦點是鏽蝕剝落。用筆刀剝除塗料後，接著在這裡塗上生鏽色，表現老舊破損的樣子。如此輕鬆使模型舊化逼真的技巧，是情景模型師荒木智的發想。小池徹彌表示自己也很喜歡這個技法，並且經常模仿運用。這次以小池徹彌的製作風格，向大家介紹這個技法。

02

舊化塗裝的作業

田宮的 Heritage 240ZG，車體零件分割得相當精密。利用這樣的結構，就很容易完成舊化的破損作業。

◀塗上液態補土，並且在這時塗上能表現質地的傷痕。只要在這裡塗上主要的色調，就可以輕易表現出漆膜表面經過漫長歲月形成的斑駁樣貌。

◀塗抹液態補土時並非隨便塗上，而是要想著可能生鏽的部分。水流痕跡或可能形成積水形狀的部分都是容易生鏽的地方。

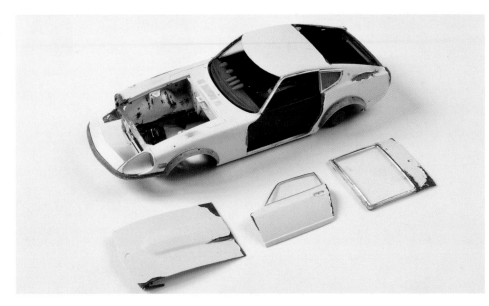

◀各項作業完成後，塗上米白色。雖然已經在部分添加傷痕，但這是小池徹彌在拍照前為了確認風化樣貌的練習。

▲引擎蓋內等完全生鏽的部分，先使用紅棕色、防鏽紅色和桃花心木褐色等，塗上生鏽色調，可以用筆塗上色。

▲損毀部分。像這類地方不要猶豫不決，請大家如作品範例般狠狠地破壞才顯得逼真。重點是要在模型營造出氣勢氛圍。

▲窗戶的玻璃有被噴塗到一些消光漆和米白色粉粒，但是在舊化塗裝的模型中不需要太在意這些部分，這樣反而能營造出老舊的氛圍。

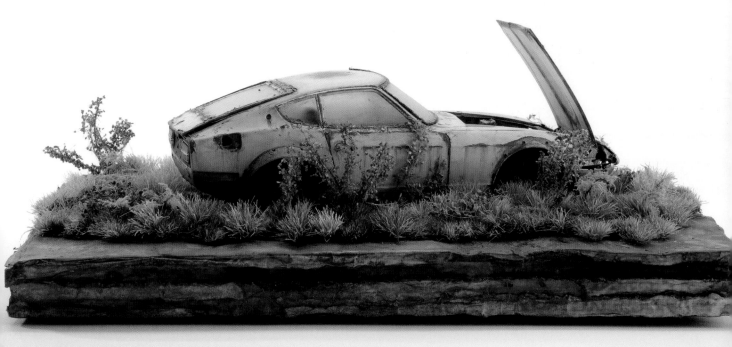

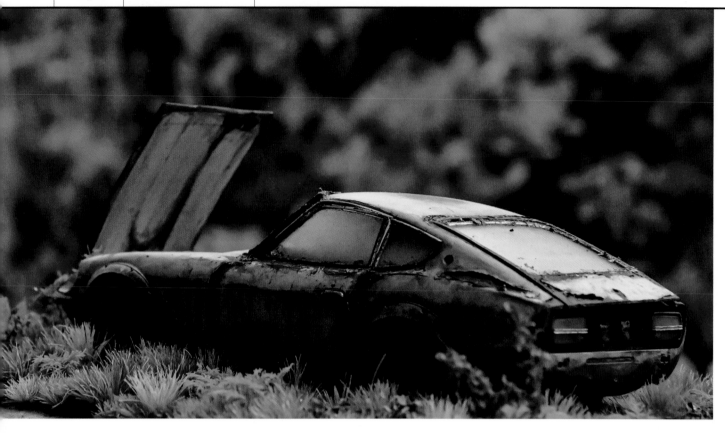

體驗鏽蝕塗裝的樂趣！！

只要有筆刀、畫筆和塗料，誰都能沉浸在塗裝的樂趣，也是這個技法的魅力所在!!大家一定會大樂在其中，不斷加重舊化塗裝的程度。這次在作業中甚至還使用超音波研磨裝置，大大加強舊化塗裝的效果。

▲先用筆刀在塗裝表面劃出刻痕。沿著這些刻痕撕開塗料，撕成自己喜歡的形狀。

▲針對零件的角落和頂點，剝開塗裝會變得更加逼真。一如剛才的零件加工，請大膽作業。

▲這個階段除了生鏽塗裝，還添加了細小的傷痕。用筆刀尖端細細刮除即可。細碎的傷痕可以讓模型外觀更有故事性，所以相當重要。

▲添加鏽蝕塗裝。使用的塗料為 Mr. COLOR 的桃花心木褐色，可以使用自己喜歡的色調，只要是茶色系的色調即可。塗裝時用稀釋液將塗料稀釋得淡一些。

▲塗裝的要領是調整畫筆含有的塗料量與濃度。最佳濃度就是可以將塗料流入塗料剝離的部分。

▲接著只要將鏽蝕色調流入塗裝剝離的部分即可。車子瞬間變得老舊。作法非常簡單，希望大家現在就動手試試。

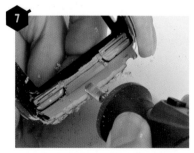

▲下一步添加傷痕加工。實際車輛的車底大多會有一些斑駁以及傷痕。用超音波研磨裝置將零件刮薄。

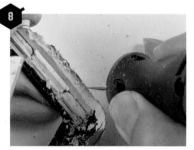

▲改用比較細的超音波研磨裝置鑽頭，傷痕形狀也會不同。

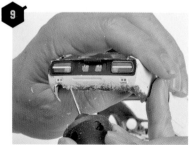

▲確認整體的破損程度，時而小心、時而大膽地持續削切零件。

05

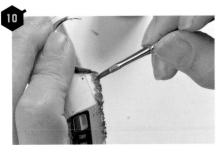

▲用畫筆在削切部分塗上與塗裝剝落處相同的鏽蝕色調，在這個階段已經呈現出不錯的舊化塗裝樣貌。

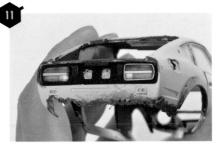

▲確認整體的塗裝狀況。上色後確認是相當重要的步驟。

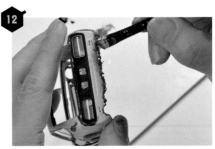

▲接著用乾刷擦塗上鏽蝕色調，營造出顆粒感。透過這道作業，營造鏽蝕浮現的斑駁感。

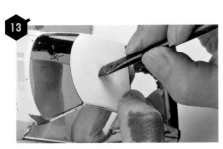

◀持續乾刷。要乾刷的位置就是在基本塗裝前塗上液態補土的地方。

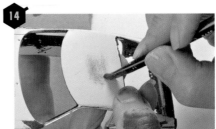

◀只要用筆尖摩擦劃過，想呈現質地的部分就會產生鏽蝕樣貌，瞬間轉化成老舊的樣子。

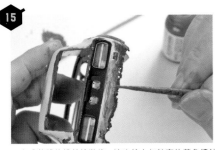

▲完成整體的鏽蝕塗裝後，這次塗上如較亮的黃色鏽蝕色調，讓鏽蝕色調多一點漸層表現。這裡使用 Gaianotes 琺瑯漆的「黃鐵鏽色」。

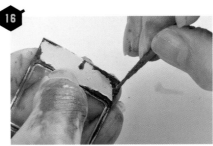

▲用琺瑯漆溶劑稀釋後，如入墨線般在鏽蝕部分流入塗料即可。上色後，會產生出乎意料的變化，非常有趣。

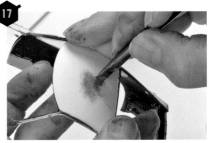

▲塗有液態補土部分的鏽蝕也用乾刷塗上明亮色調，增加鏽蝕色調的層次。

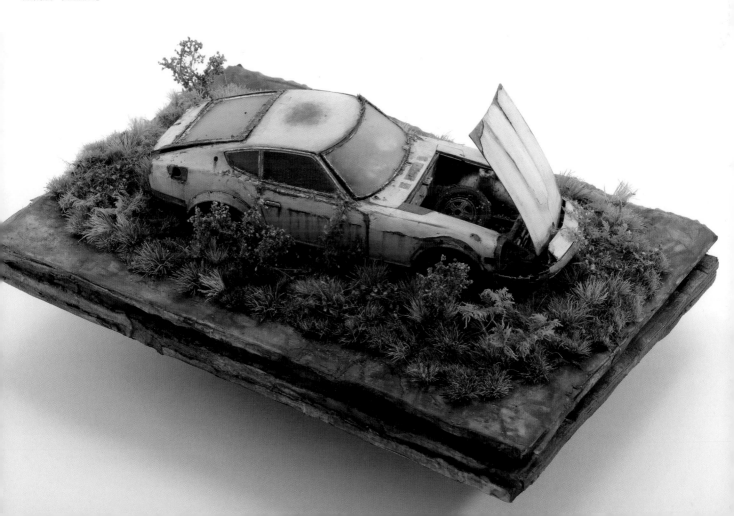

04 使用水性塗料的髒污表現

各部位的鏽蝕塗裝完成後，試著在整個模型塗上淡淡的鏽蝕色，或再次用乾刷塗上明亮的鏽蝕色調。這時會使用「水性舊化漆」或「透明壓克力顏料」。因為這兩種塗料的延展性極佳，而且乾燥後會降低光澤，大大提升舊化效果。

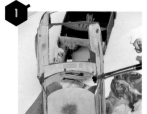

◀淡淡塗上用水稀釋溶解的水性舊化漆。鏽蝕色是小池徹彌依喜好調配的色調，稍微帶著有強烈的紅色調。

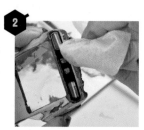

◀在水性舊化漆或透明壓克力顏料完全乾燥前稍加擦拭。小池徹彌會在上色後隨即用擦拭紙如抹開塗料般擦拭，就會使整個模型覆上一層淡淡的鏽蝕色調。

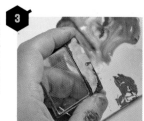

◀建議在塗料嚴重剝離處的周圍，塗上一層更濃的鏽蝕色。讓鏽蝕外觀有融為一體的感覺。

▲用棉花棒擦拭內側的鏽蝕色。棉花棒是讓風化塗裝添加變化的最佳工具。

▲建議試著在運筆時往各個方向擦塗。畫筆細細的線條可同時產生傷痕和鏽蝕痕跡。

▲除了橫向擦塗，也可以往斜向或縱向運筆，漸漸增加不同的傷痕表現。

▲之後用擦拭紙調整每一道筆觸。

▲以CITADEL COLOUR的「DOOMBULL BROWN」在鏽蝕的邊緣添加陰影色。

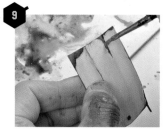

▲透過這道作業，讓鏽蝕樣貌更加豐富多變，慢慢呈現有層次的多彩色調。CITADEL COLOUR 塗料的延展性極佳，非常容易呈現這些細節的塗裝上色。

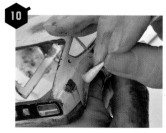

▲CITADEL COLOUR的乾刷漆非常明亮，使用棉花棒沾取其中的「RYZA RUST」在各處擦塗上色，描繪出最明亮的鏽蝕色。

▲最後用海綿沾取 CITADEL COLOUR 的乾刷漆「RYZA RUST」，在各處點拍上色。這樣就可以呈現出細微的掉漆效果。

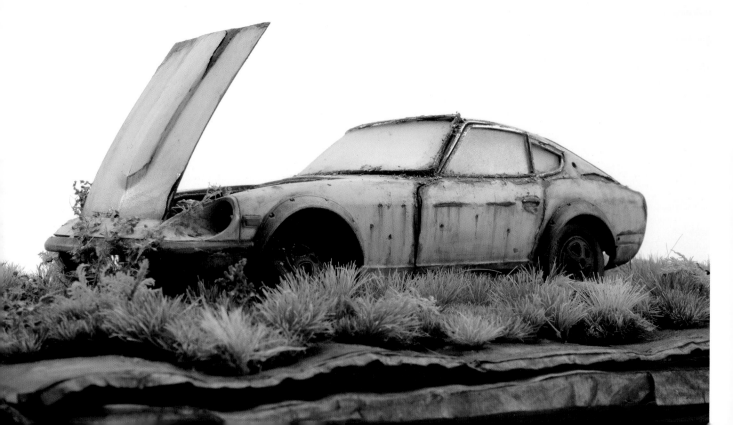

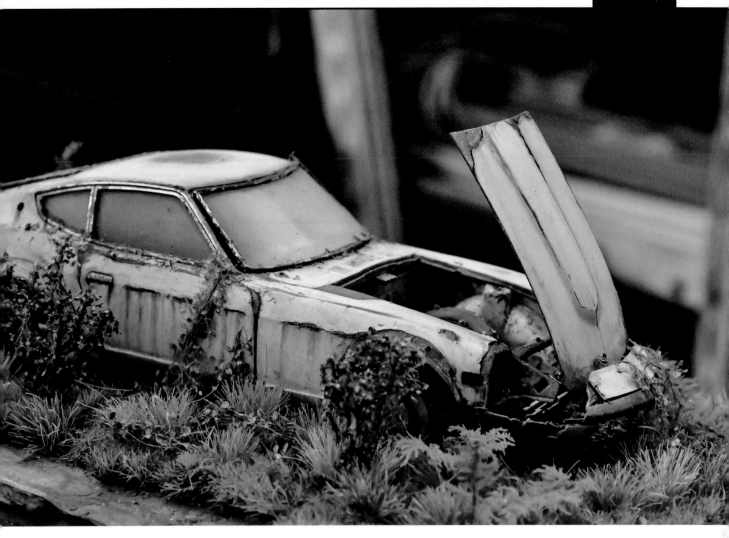

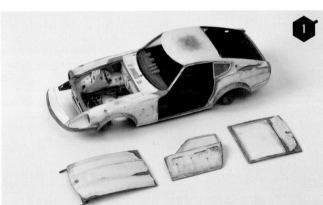

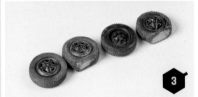

❶完成風化塗裝的樣子。整體的鏽蝕程度相當逼真。作業中並未使用高難度的技巧，不過是在傷痕處流入鏽蝕色，用水性塗料覆蓋一層鏽蝕色調，就可以營造出如此逼真的舊化效果。

❷利用液態補土表現質地，呈現出鏽蝕斑斑的樣貌，令人驚嘆。

❸舊化塗裝中的輪胎成了整體亮點。裁去套件橡膠輪胎的底部，用環氧樹脂補土將輪胎改造成宛如爆胎的形狀。

▶車中放有雜誌和空罐，難道是來拜訪草中英雄的人亂丟的？看到這些小配件就會讓人浮想聯翩（這些小配件的繪圖出自於小池先生的好友鈴木博久之手），而空無一物的引擎蓋中還放了輪胎和枯葉。

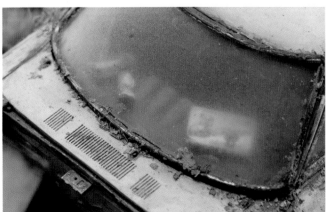

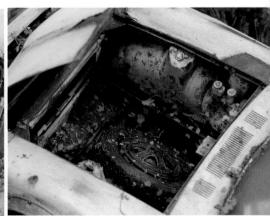

增添汽車模型樂趣的「風化」和「舊化」塗裝

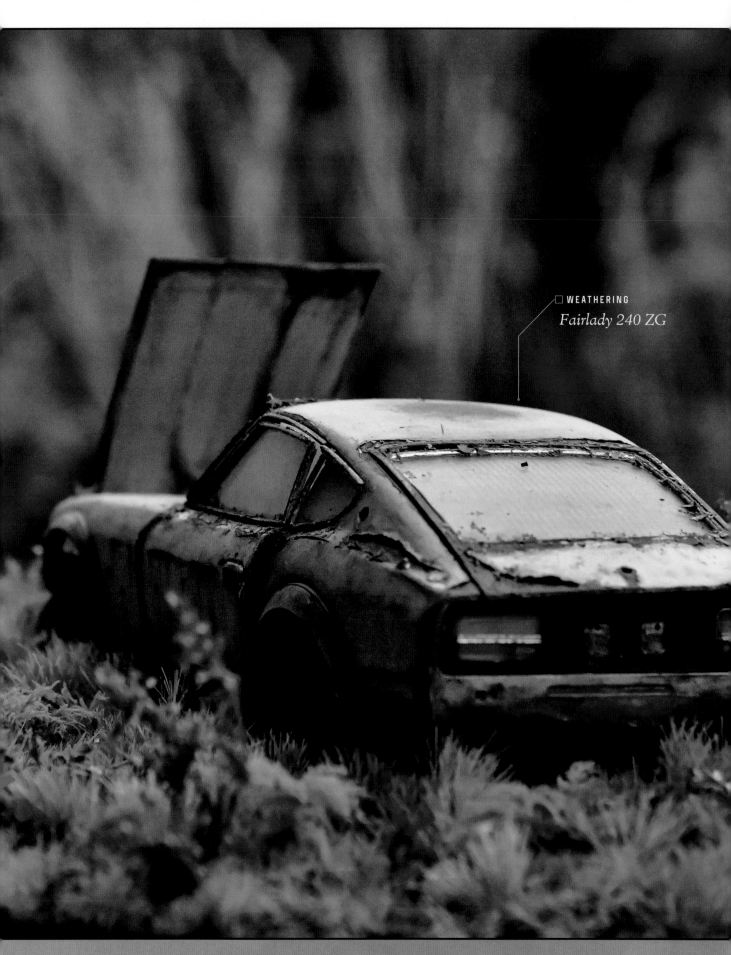

WEATHERING
Fairlady 240 ZG

接續小池徹彌「田宮 Heritage 240ZG」的舊化作品範例之後，繼續為大家介紹汽車模型的風化和舊化塗裝。提到汽車模型，大家印象中的成品多是晶晶亮亮又平滑的車輛，但是實際上汽車會隨著行駛變得越髒越舊。尤其賽車就是汽車變髒的代表。奔馳在嚴酷的環境中，變髒的外觀代表了輝煌戰績。就讓我們在模型重現這充滿榮譽的模樣。

另一種變髒車輛的代表莫過於「作業車輛」。這次我們請國外模型師以超寫實的舊化塗裝描繪出老舊的消防車。最後再使用青島文化教材社卡扣式系列的汽車模型，為各位介紹風化塗裝，而且非常適合大家利用週末的時間製作。請各位大膽試試，為汽車模型添加好玩有趣的風化塗裝！

☐ AIGING

DATSUN FAIRLADY 240Z
"1973 RAC RALLY"

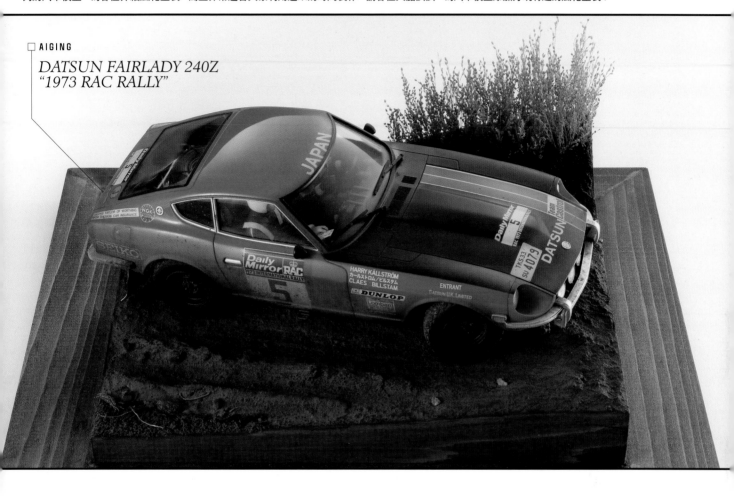

☐ AIGING

AC-40-137A SOVIET
FIRETRUCK

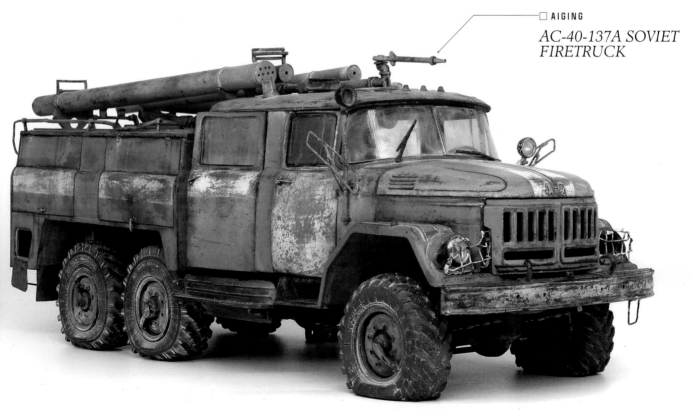

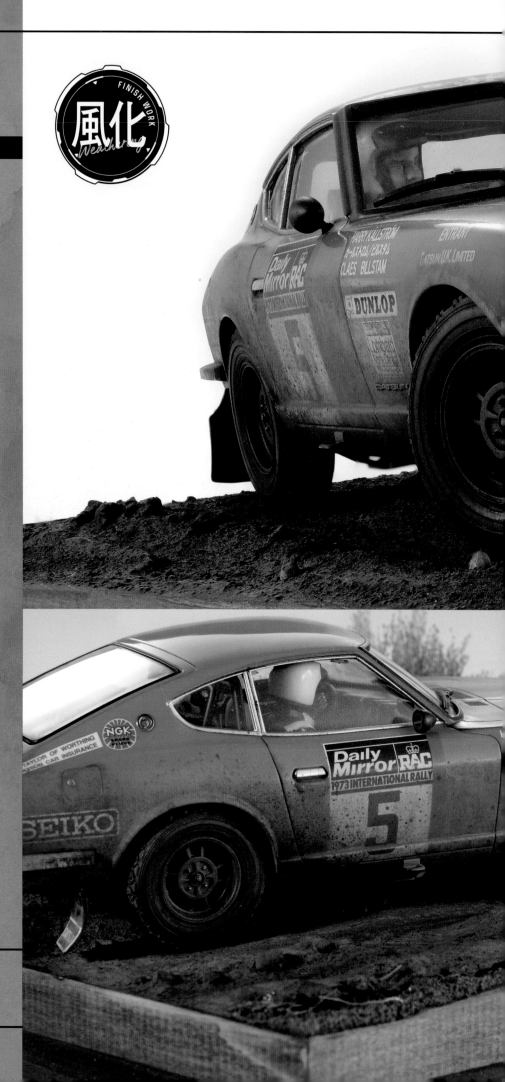

HASEGAWA 1/24 SCALE PLASTIC KIT
MODELED & DESCRIBED BY YOHEI SOEDA

DATSUN FAIRLADY 240Z "1973 RAC RALLY"

長谷川 1/24 比例　塑膠模型比例套件
Heritage 240ZG
「1973 RAC 拉力賽」
製作與撰文／副田洋平

完美上色後添加髒污，讓模型更令人著迷的風化塗裝技巧。

FINISH WORK
風化
Weathering

拉力賽車才有的緊張刺激與逼真寫實感，最適合用風化塗裝來表現！

　若想讓模型更加帥氣，最佳表現手法就是呈現出這個品項最活躍的場面。

　這裡若要介紹「拉力賽車」，最佳場面當屬賽車奔馳在泥土、雪地的場面。還要配合比賽場地變化污漬程度和色調，例如在非洲就要描繪出帶紅色調的沙塵，在歐洲就要描繪出暗色調的泥土等，利用風化塗裝就可以提升比例模型的逼真寫實度。以下將為大家詳細介紹讓汽車模型塗裝升級的風化塗裝技巧。

MODELER PROFILE

副田洋平（Yohei Soeda）
　擅長多種模型領域的超萬能模型師，除了戰車模型專門雜誌「Armour Modelling」之外，作品範例也會刊登在各大模型雜誌。

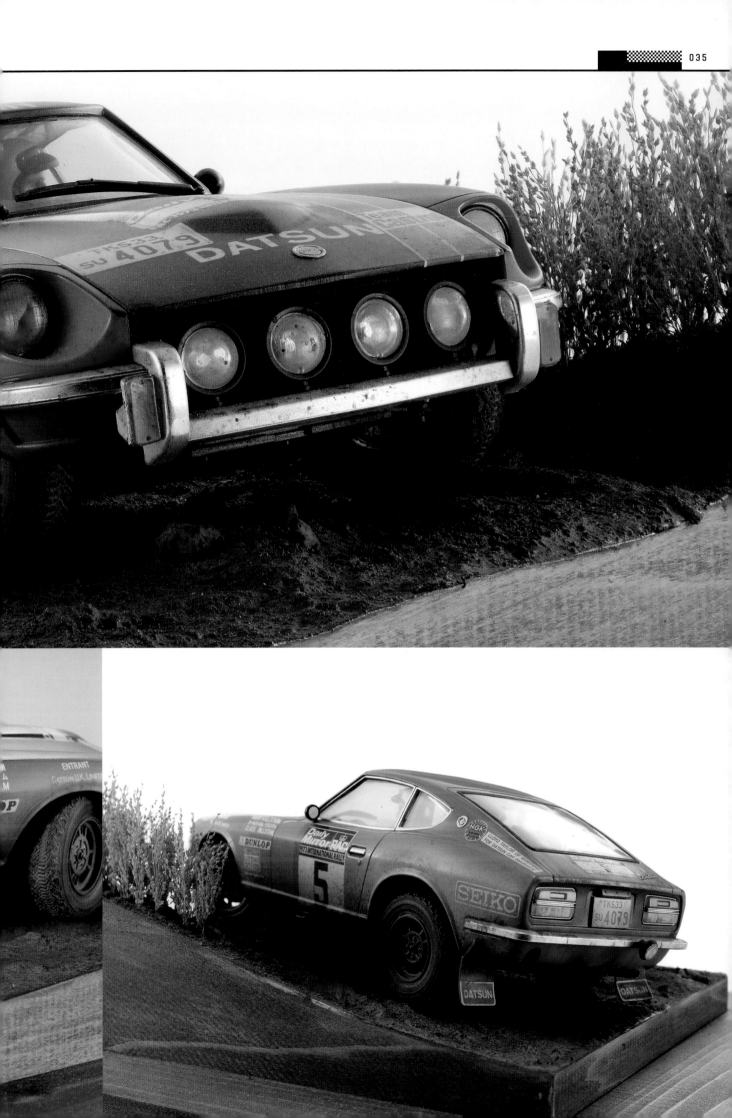

01 車體的基本塗裝

進入風化塗裝作業之前，先完成車體和車內的塗裝。先將車體描繪成有光澤的狀態，就可以和風化塗裝部分產生對比，讓整體的風化塗裝更加自然協調。

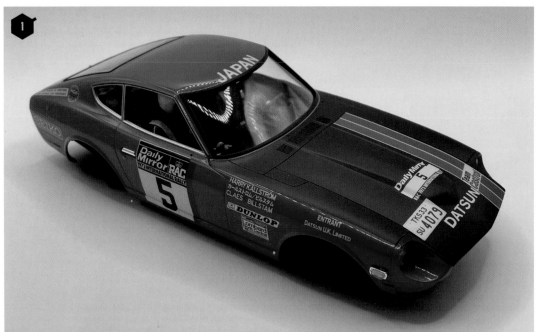

❶拉力賽車在剛上場時，外觀也是晶晶亮亮的樣子。即便以風化塗裝為前提，也要用保護透明漆塗滿整個模型，讓車體充滿光澤。包括水貼與車體的密合度等，也要經過精細的研磨，接著再進入風化塗裝。

❷駕駛員使用 FUJIMI 富士美的駕駛員套組。因為想讓駕駛員多些動態表現，所以將動作從手握換檔桿改造成手握方向盤。

❸安全帶從鉛板裁切下後塗裝。備用輪胎周圍的固定裝置也參考了當時同款的 240Z，使用黃銅線和手縫線增加細節。

02 重現泥土髒污

終於要進入風化塗裝作業。直接將戰車模型塗裝技巧運用在這個範例中。請注意不要過度塗裝，目標是「美麗的髒污」。

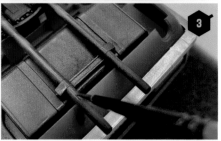

STEP 1

在車體添加泥土污漬。先重現薄薄的灰塵。用噴筆由下往上，朝車體少量噴塗上淡淡的土色。

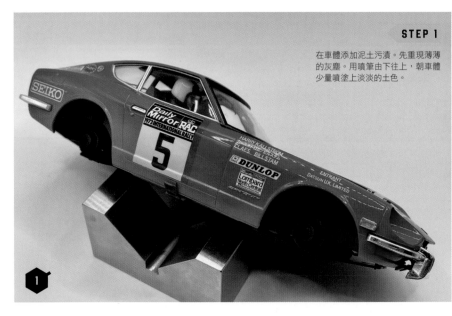

❶先薄薄噴塗上田宮壓克力漆的皮革黃，當成基本的沙塵髒污。主要輕輕噴塗在前面及後方的保險桿、葉子板。

❷將油畫顏料生赭色薄薄稀釋（用 Mr. WEATHERING COLOR 舊化漆稀釋液稀釋）後，用噴筆噴塗在整個車底，為灰塵表現添加不同色調。

❸同樣將油畫顏料的焦赭色和焦褐色薄薄稀釋後，噴塗在消音器，營造出經過燃燒的多層次外觀。

❹這裡和車體底部一樣，將油畫顏料生赭色稀釋後，用畫筆薄塗在剛才噴筆噴塗的灰塵表面，讓髒污的色調增加變化。
❺油畫顏料大概乾燥後，用棉花棒沾取溶劑（Mr. WEATHERING COLOR 舊化漆稀釋液）擦拭調整滲出的多餘顏料，還有實際車輛中人們經常觸碰的位置。

STEP2

噴塗上田宮壓克力漆的沙漠黃，當成第 2 層髒污的泥土色。噴塗在 STEP1 噴塗的皮黃色周圍，小範圍重疊上色，營造出在沙塵上疊上泥土的樣子。

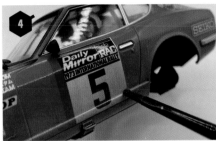

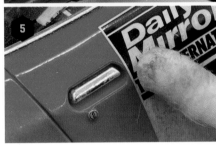

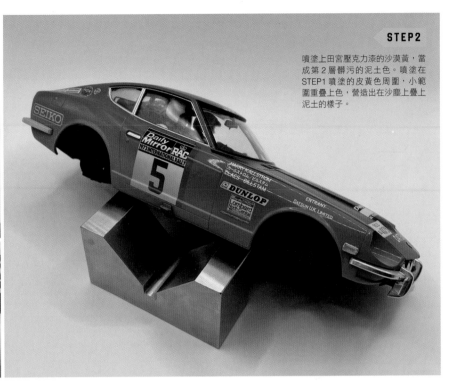

STEP 3

重現泥土髒污的樣子，讓沾黏在車體的泥土呈現立體感，但是塗裝過程中，無法手拿，所以先用保麗龍固定在車輪橡膠處，當成把手繼續作業。

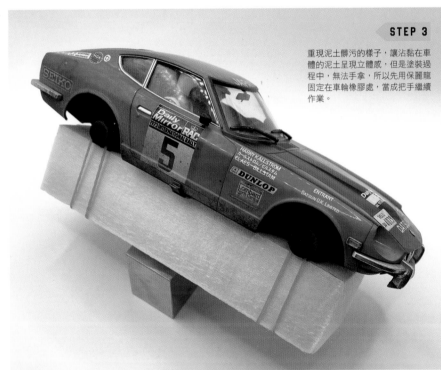

❻用彈彩的方式上色營造出污泥飛濺的樣子。GSI Creos 舊化膏的泥土色用溶劑稀釋後，用畫筆沾取塗料後在小棒子摩擦筆尖，使塗料彈飛濺出。
❼在舊化膏混入少許 Mr. WEATHERING COLOR 舊化漆黑色，使色調更加濃郁，並且再次用畫筆點拍上色，讓髒污產生對比色調。

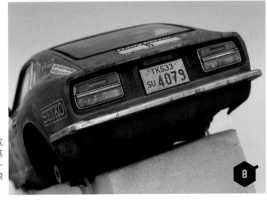

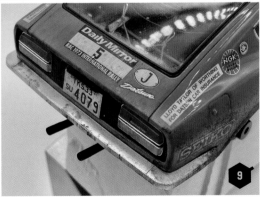

❽❾後方保險桿周圍也用舊化膏或油畫顏料添加污泥堆積的樣子。基本上就是反覆車體側面的塗裝步驟。描繪污泥塗裝時，想像輪胎往上滾動濺起污泥的樣子。

03

輪胎的泥土髒污

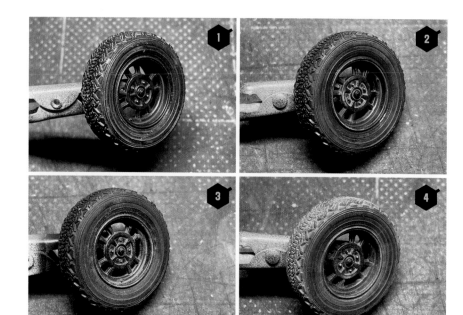

在汽車模型的風化塗裝中，輪胎髒污是僅次於車體的重點位置。由於這個部分影響著成品的逼真程度，所以塗裝必須相當到位。

❶在舊化膏的泥土色中添加少量的白砂色，並且用溶劑稀釋，以入墨線的技巧塗在完成基本塗裝的車輪和輪胎。

❷在方才塗上的舊化膏還處於半乾的狀態下，輕輕灑滿色粉。

❸一邊等待乾燥一邊觀察顏色變化，若重疊噴灑上2種顏色的色粉，會增加色彩的豐富度，營造出逼真的樣貌。

❹持續重疊上色，舊化膏和灑滿的色粉都已乾燥的樣子。若使用這種上色方法，色粉並未牢牢固定，所以若想讓色粉更加牢固，建議在乾燥後塗上色粉定畫液或壓克力溶劑。

04

擋風玻璃的髒污

在一件作品中添加各種光澤以增加資訊量，而且可以是成品更加豐富有層次。請用光澤和污漬的對比表現，完成擋風玻璃的塗裝。

◀重現擋風玻璃的塗裝。配合雨刷的活動範圍，剪下遮蓋膠帶並且貼上遮蔽。接著在玻璃表面薄薄噴塗上田宮壓克力漆的沙漠黃。因雨刷遮蔽堆積髒污的部分，可以使用畫筆塗上油畫顏料，加強髒污程度。

05

擋泥板的髒污

除了車體之外，還要構思細節污漬的重現，就可以大大提升成品的完成度。而擋泥板就是其中一個細節。

▲使用 Mr. WEATHERING COLOR 舊化漆的原野棕和黑色，用畫筆描繪直條紋，表現出污漬往下流的痕跡。配合塗料大概乾燥的時點，用沾有溶劑的畫筆上下來回刷過暈開。畫筆沾取溶劑後，先用衛生紙稍微吸收至適當的濃度。後面用使塗料飛濺的「彈彩」技巧上色。

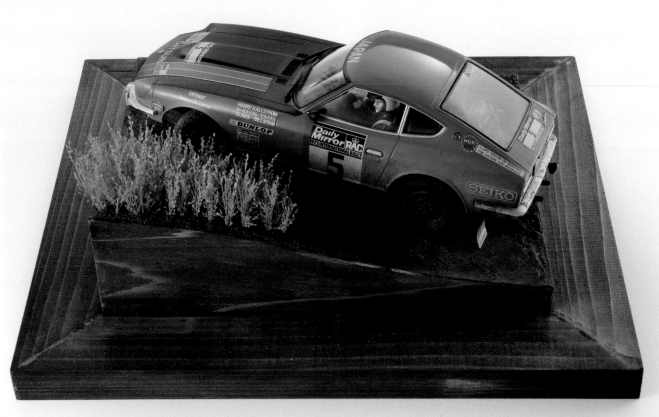

▲將作品製作成小擺飾。將套件的懸吊系統零件進一步加工，使車體重心往右傾斜，使左側高起，
重現賽車進入彎道時傾斜「轉彎」的樣子，讓作品更逼真生動。

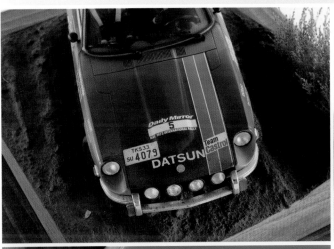

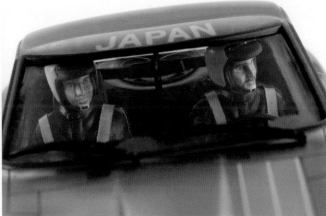

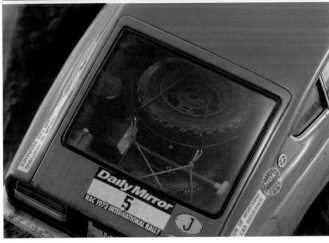

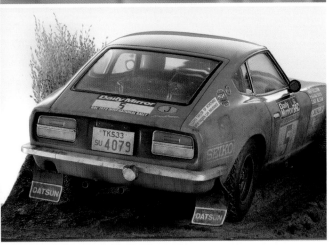

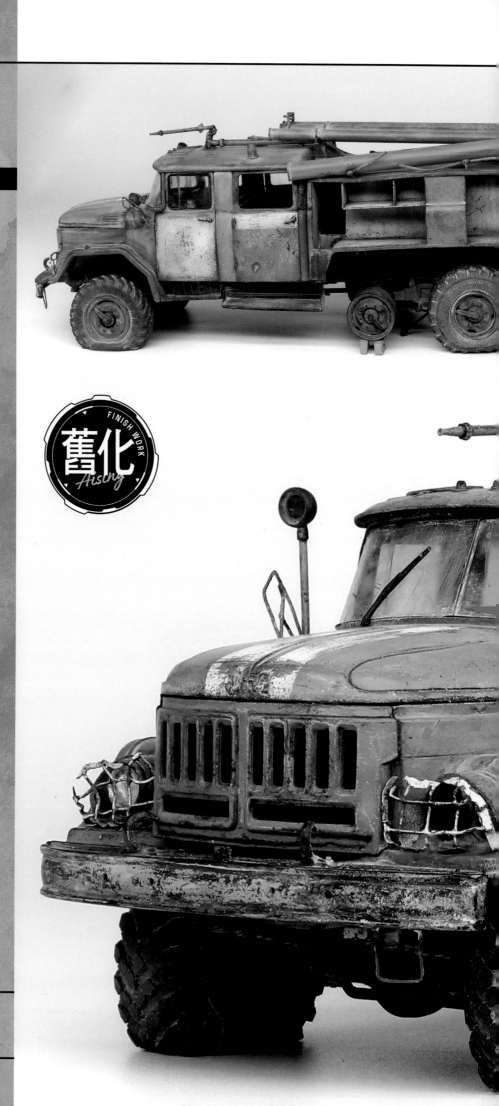

AC-40-137A SOVIET FIRETRUCK

ICM 1/35 SCALE PLASTIC KIT
MODELED & DESCRIBED BY ILYA YUT

ICM 1/35 比例
塑膠模型比例套件
蘇聯 AC-40-137A
消防車
製作與撰文／Ilya Yut

奔波在人類最大事故現場的消防車，其結局就此封印在模型中

用傷痕描繪和褪色塗裝描繪任務結束的老舊消防車。

1986 年發生的車諾比核爆事件至今依舊是人類史上最嚴重的事故。在這場事故發生不久後，各界同心協力，不論是軍用還是民用，有許多車輛都投入了這場事故的救援。

其中最早抵達現場的正是這次塗裝的消防車。驅車前往的也正是當地的消防隊員。這次在描繪消防車的舊化塗裝時，除了翻閱相關歷史背景資料，還參考了大量在隔離區的照片，也就是車諾比附近的車輛棄置場照片。請大家觀賞舊化塗裝作品範例中，國外專業戰車模型師展現的優秀技巧。

MODELER PROFILE

Ilya Yut
以色列裝甲戰車模型師。除了以色列的戰車之外，也很擅長描繪第二次世界大戰中的蘇聯戰車。

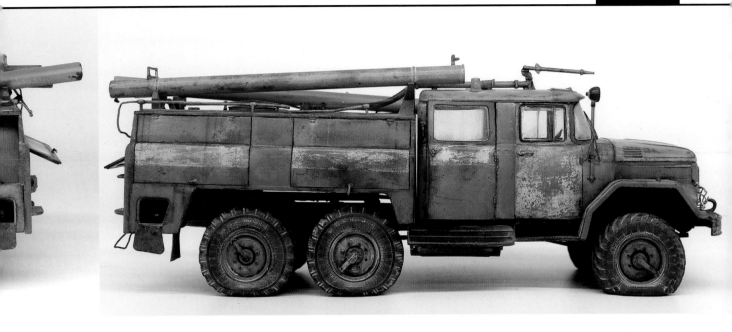

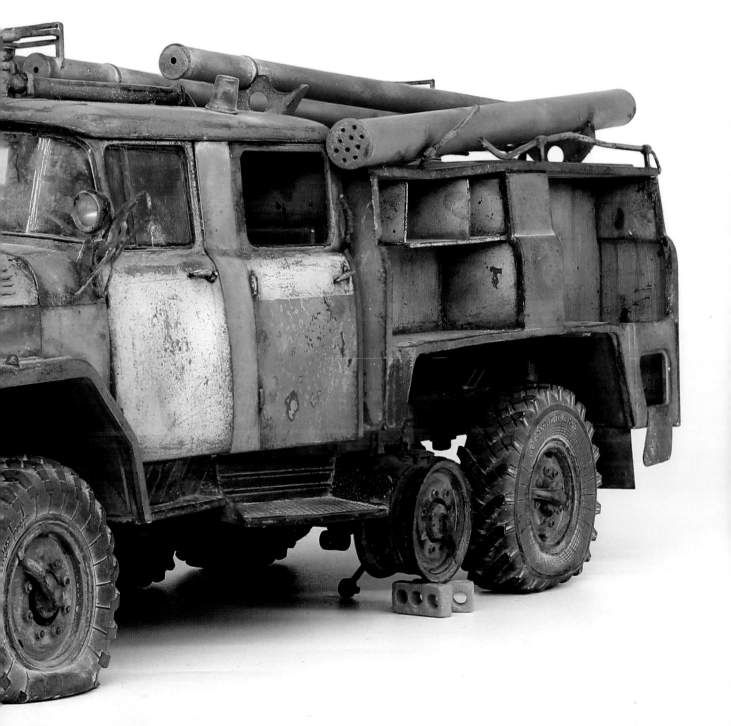

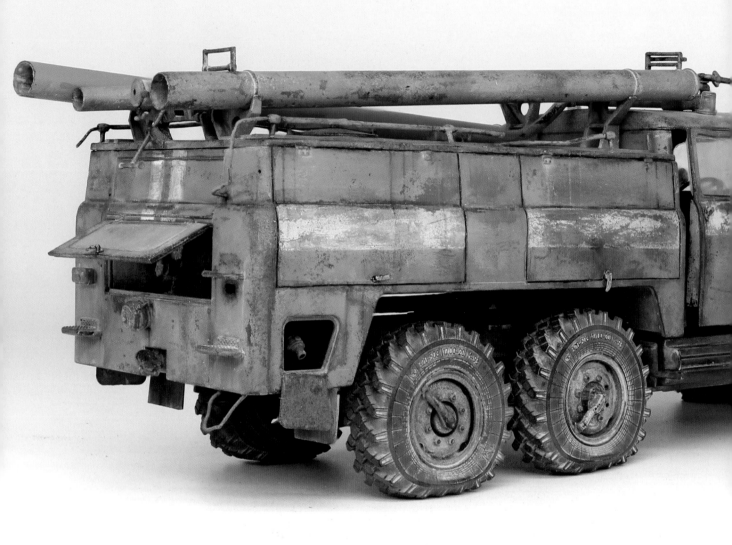

01 舊化所需的作業

（左）模型的車廂和車門做成一體成型，所以將車門部分割開，重現車門稍微開啟的樣子。

（右）為了在還原時符合大小比例的薄度，卡車等的基本燈罩構造使用銅板和銅線製作。側邊鏡子的底座也使用金屬線提升精細度。

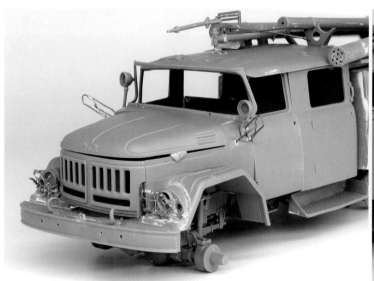

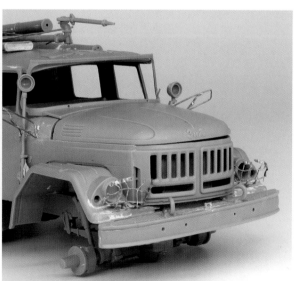

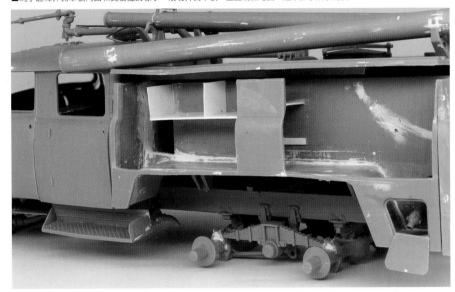

▲為了詮釋外側車板內凹和受衝撞的樣子，削切外側車板，並且稍微彎曲，還添加了細小傷痕。

ICM 製的套件雖然很精良，但並非完美無缺，尤其橡膠製的輪胎是這組套件中最脆弱的零件，若要重現車輛因為自重變形或輪胎沒氣爆胎的狀態並不太適合。這裡決定使用 Armor35 和 MINIARM 製的樹脂鑄造零件，還原較精密的細節和爆胎狀態。輪距的版型有點不同，但是只需在車輪固定的部分稍微加工，並且在配置時留意前後輪外觀上的比例協調。

▲這組套件的車體後部內裝較為簡單，所以參考資料照片，使用塑膠板增加細節。

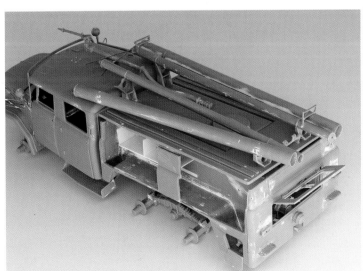

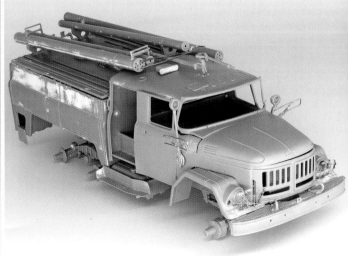

▲各部位的製作和細節都已完成，但是考慮到後續的塗裝，並未將整個模型完全組裝黏接，而是一邊組裝一邊塗裝。

02

車體與車身框架的底色塗裝

▲為了在漆膜上重現褪色和鏽蝕層層浮現的樣子,分別用田宮壓克力塗料的消光棕和北約迷彩棕兩種顏色塗裝。乾燥後在表面噴塗髮膠。

▲底色塗裝完成的樣子。因為會在表面塗上車體的基本色,所以之後幾乎看不到,但是為了避免鏽蝕表現過於單調,這是很重要的步驟。

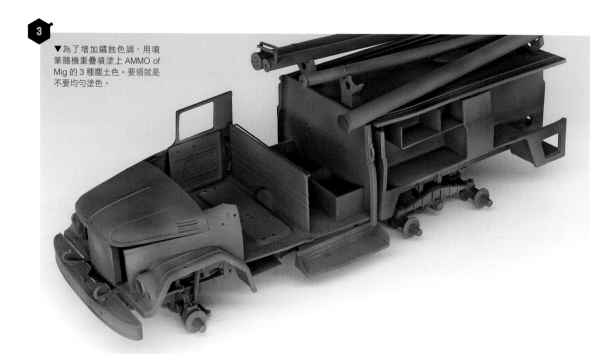

▼為了增加鏽蝕色調,用噴筆隨機重疊噴塗上 AMMO of Mig 的 3 種塵土色。要領就是不要均勻塗色。

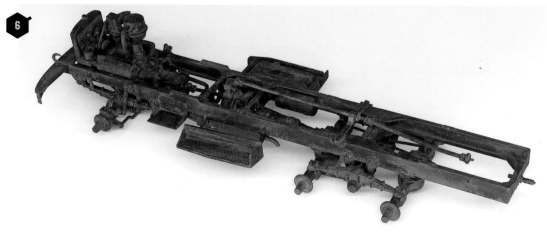

❹下方車身框架和車體分開塗裝。這個車身框架的底色也使用棕色塗料上色,並且噴塗上髮膠。接著在表面塗上基本色的黑色。用沾有水的畫筆摩擦漆膜,就會使髮膠溶化,使黑色塗料剝落,露出棕色底色。

❺使用 AMMO of Mig 的淺砂土色漬洗液,描繪出濾鏡效果。

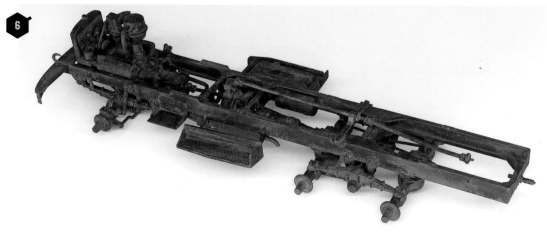

◀使用橘色的鏽蝕色可以有效和黑色基本色形成對比,呈現非常逼真的生鏽效果。這款漬洗液尤其好用,是我個人相當喜愛的用品材料。

03 車體塗裝

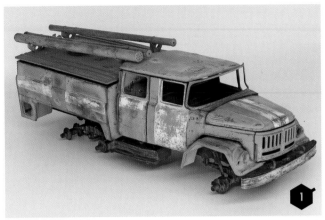

▲在棕色底色表面塗上基本色紅色。為了讓選用的基本色紅色，在暗色調的白色底色上有很好的顯色度，先塗上一層粉紅色。紅色一旦褪色，色調就會類似粉紅色，因此也可以當成褪色後的基本色調。在這個步驟中，也會在粉紅色表面噴塗上髮膠。

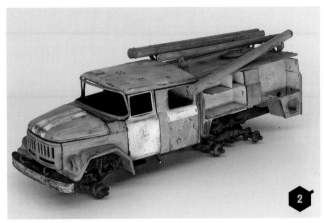

▲在粉紅色的乾燥表面噴塗上各種紅色，使彩度多一些變化，避免整輛卡車的塗裝過於單調。一如車身框架漆膜剝落的要領，使用沾有水的畫筆，以掉漆技法磨擦車體各處，使漆膜剝落。掌控漆膜剝落的程度，營造處處斑駁的樣子，例如有些部分露出粉紅色，有些部分甚至露出棕色等較深的鏽蝕色調。

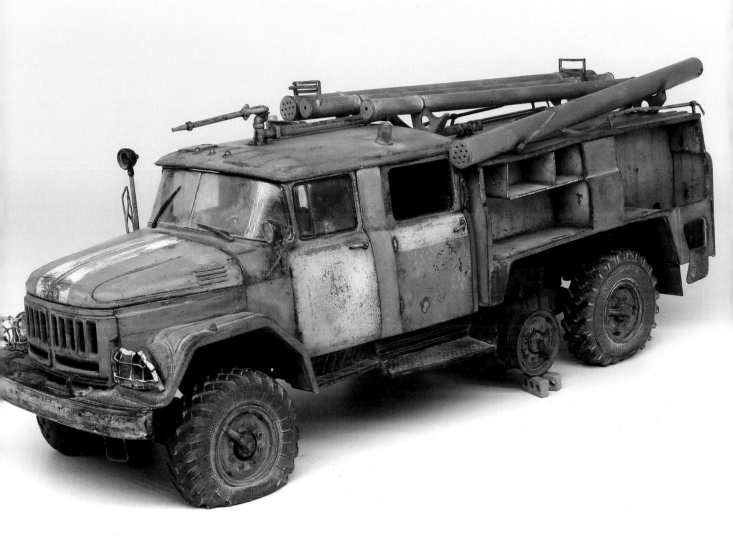

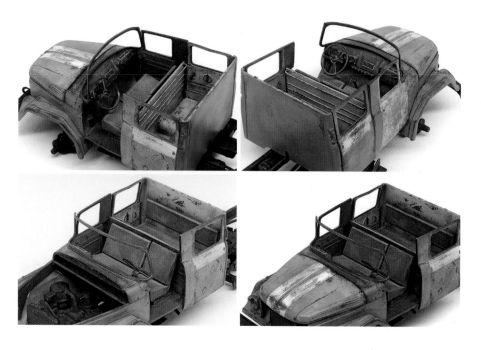

04
內裝塗裝和風化塗裝

直到內裝塗裝和風化塗裝完成之前,都不黏接分割的車門和其他內裝零件。依照參考資料為車廂內部塗色。前面和後面的顏色不同,產生對比變化,引人注意,並且和實際車輛一樣,分別塗上藍灰色和綠色。內裝隔板表面用髮膠掉漆法上色。座位使用油畫顏料添加污漬。

後艙的內裝塗裝
05

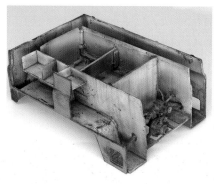
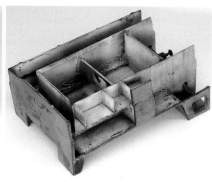

後艙部分的內裝和車廂後方相同,都塗上藍灰色,並且和車體外部的基本色一樣,都用髮膠掉漆技法重現掉漆的樣子。鏽蝕垂紋則使用棕色系的油畫顏料,由上往下依照重力方向運筆描繪。

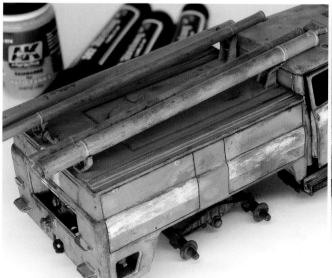
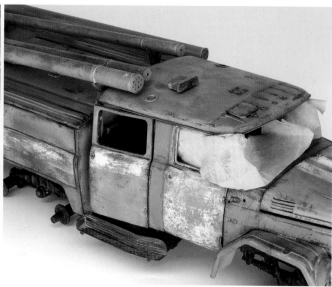

06 消光鍍層搭配油畫顏料的入墨線

薄薄噴塗用酒精稀釋後的田宮壓克力塗料透明保護漆,消除整個模型的光澤。接著在車輛入墨線,主要使用油畫顏料。在基本色入墨線時使用棕色會使色調太暗,所以使用暗灰色、暗棕色和皮革黃。

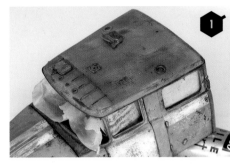

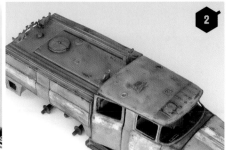

❶❷除了車體各處堆積的塵埃髒污等，基本的風化塗裝也用油畫顏料描繪。另外，基本色的褪色程度，也在這個階段使用和基本色同色系的油畫顏料調整。灰塵髒污使用面相筆，在灰塵容易堆積的角落或內側等車體部分，塗上油畫顏料，再用沾有琺瑯漆溶劑的平筆塗抹開來。

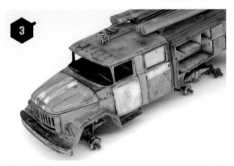

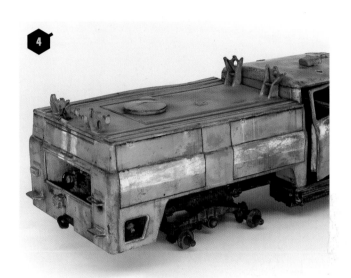

❸在安裝車輪之前，改變車軸角度，使車輪呈現排列不一致的樣子。其他細節也稍做加工，以便詮釋出廢棄車輛的外觀。
❹用平筆依照重力方向抹開油畫顏料，就可以表現出雨漬等污漬流動的痕跡。在這個步驟中平筆沾取的溶劑量相當重要。用量過多，油畫顏料過於稀薄，無法達到預期的效果，用量過少，油畫顏料難以抹開，無法呈現自然形成的污漬。使用油畫顏料完成風化塗裝後，必須放置一整天的時間，使模型完全乾燥。

使用油畫顏料描繪風化塗裝

07

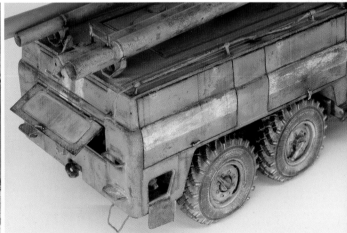

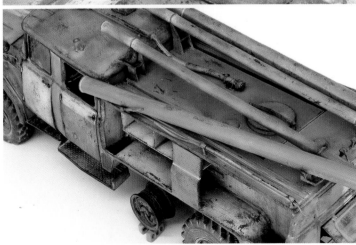

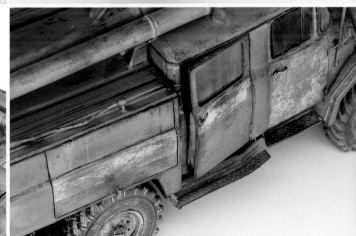

☐ WEATHERING
☑ AIGING

FINISH WORK
舊化
Aising

NISSAN S30 FAIRLADY Z

AOSHIMA 1/32 SCALE PLASTIC KIT
MODELED & DESCRIBED BY MEA

青島文化教材社 1/32 比例
塑膠模型比例套件
NISSAN S30
Heritage Z
製作與撰文／Mea

選用青島的好評系列
「樂 PLA」，
挑戰簡單的舊化！

表現車主長年
疏於維護名下名車的鬱悶

　　雖然在大多數人的印象中，通常認為「舊化＝廢車」，但是我想嘗試描繪的車輛場景是，「車主擁有一輛名車，購買了多年也沒想過丟棄報廢，但是卻久久未曾檢修，車輛呈閒置狀況，等到想起時，車子已經變成不徹底檢修就無法發動的狀態……」。其實創作靈感就來自我在老家附近，發現了一輛長年閒置的車輛（笑）。這裡使用了青島文化教材社的「樂 PLA」，連新手模型師的我都能輕鬆駕馭，而且並未使用高難度的技巧即塗裝完成。

MODELER PROFILE

Mea
　　一年前開始愛上模型製作樂趣的新手模型師。曾經以初學者的常見問題為主題，在 MOOK「提升戰車模型製作水準的捷徑」（Hobby JAPAN）發表作品。

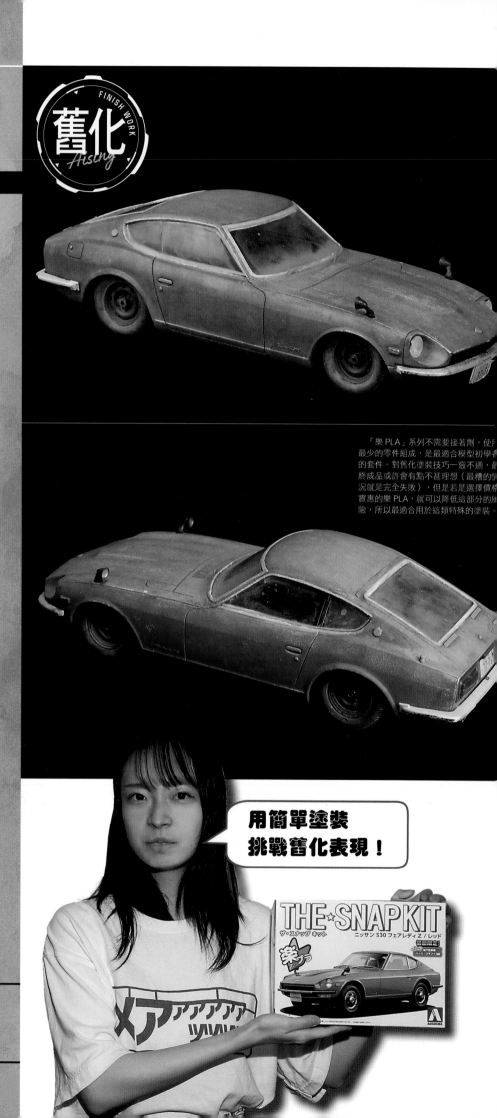

「樂 PLA」系列不需要接著劑，使用最少的零件組成，是最適合模型初學者的套件。對舊化塗裝技巧一竅不通，最終成品或許會有點不甚理想（最糟的情況就是完全失敗），但是若是選擇價格實惠的樂 PLA，就可以降低這部分的風險，所以最適合用於這類特殊的塗裝。

用簡單塗裝
挑戰舊化表現！

THE SNAPKIT
ザ・スナップキット
ニッサン S30 フェアレディ Z ／ レッド
樂プラ
AOSHIMA

底色塗裝 01

❶❷即便是樂PLA模型，也要仔細處理毛邊和分模線等最基本的修整作業。完成所有的修整作業後，先噴塗上底漆補土。

❸紅色車輛褪色後，會變成白色調較多的粉紅色（已確認過實際車輛）。因此，先用噴筆噴塗上消光白當成底色。

❹我曾聽過一種說法：「光澤是汽車模型基本色塗裝的關鍵」，但是舊化塗裝的汽車模型不需要遵循這項理論，所以塗裝較為輕鬆。現在想想用白色噴罐噴塗即可。

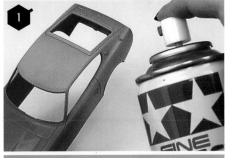

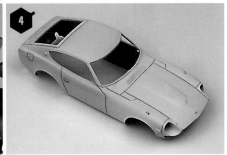

02 劣化車體的表面塗裝

❶❷為了重現劣化的車身顏色，我想專業模型師會在一開始作業時就先設定如何呈現，但是身為新手模型師的我在一開始完全不知道該設定的重點。因此我的作業方法是將紅色琺瑯漆用溶劑稀釋後，再用畫筆隨意薄塗上色，等到呈現出理想的色調後，用透明保護漆噴塗鍍膜，接著又在表面用畫筆疊塗上相同的塗料。

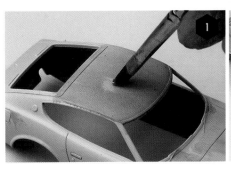
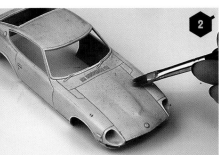

❸多次重複步驟❷的作業，直到接近自己想要的狀態。在本次的作業中只描述了塗裝步驟，或許聽起來似乎是項永無止盡的描繪作業，但是慢慢描繪出難以設定和描述的色調時，就會讓人感到充滿樂趣。

❹完成心中想要的塗裝外觀後，車身塗裝即完成。只用稀釋後的琺瑯漆塗料隨意重疊上色，但是我卻覺得呈現出不錯的褪色效果。

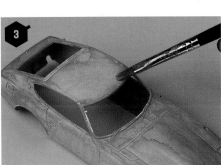

❺車身顏色的塗裝完成後，先用遮蓋膠帶遮蓋後，在窗框上色。窗框若在新車狀態就會呈現晶晶亮亮的電鍍外觀，但是一旦褪色就會失去光澤，呈現灰灰的樣子，所以噴塗上灰色硝基漆。

❻噴塗上窗框的底色後，先不撕除遮蓋膠帶，繼續用海綿點拍，以掉漆技法塗上琺瑯漆暗灰色，形成褪色外觀，重現電鍍漆膜剝落的窗框樣貌。

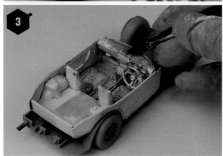

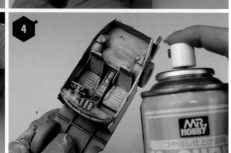

內裝的舊化塗裝 03

❶❷內裝也要描繪出劣化的塗裝。感覺上黑色內裝劣化會呈現白色調，所以和車體一樣先噴塗上底漆補土，再噴塗上白色。
❸❹琺瑯漆塗料的暗灰色中添加少許茶色，和車體一樣塗好後，塗上透明保護漆鍍膜，反覆相同的作業。

劣化的底盤塗裝 04

❶❷底盤噴塗上底漆補土後，在壓克力顏料黑色添加少許的皮革黃，混合成較深的灰色後，噴塗在車輪和輪胎。乾燥後，將壓克力顏料皮革黃用溶劑稀釋後，塗在底盤周圍。只要稍加塗色即可，這樣就已經呈現相當逼真的樣子，風化塗裝表現得恰到好處。

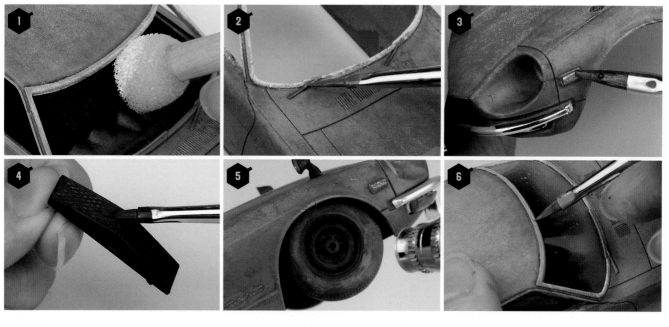

05 細節的塗裝修飾

❶忘記表現電鍍部分的腐蝕表現，所以在嵌有玻璃的前面用白色呈現掉漆的樣子。❷❸❹各部細節用筆塗分別上色。❺將整個車體噴塗上皮革黃色。底盤稍微噴多一些。❻最後用茶色漬洗即完成。

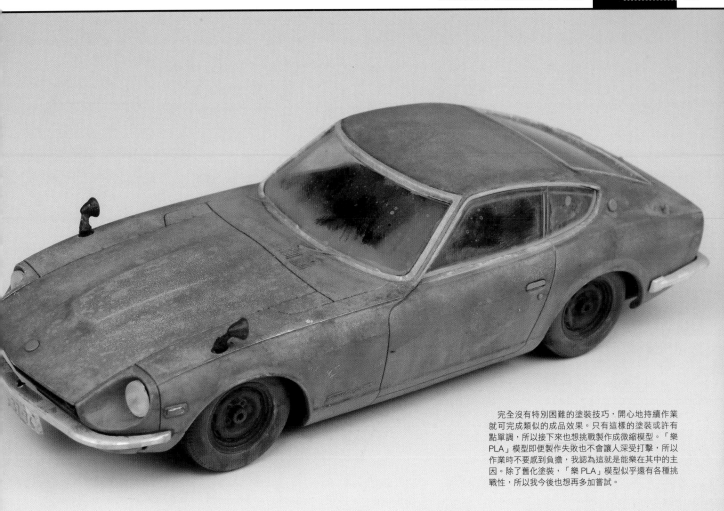

完全沒有特別困難的塗裝技巧，開心地持續作業就可完成類似的成品效果。只有這樣的塗裝或許有點單調，所以接下來也想挑戰製作成微縮模型。「樂PLA」模型即便製作失敗也不會讓人深受打擊，所以作業時不要感到負擔，我認為這就是能樂在其中的主因。除了舊化塗裝，「樂PLA」模型似乎還有各種挑戰性，所以我今後也想再多加嘗試。

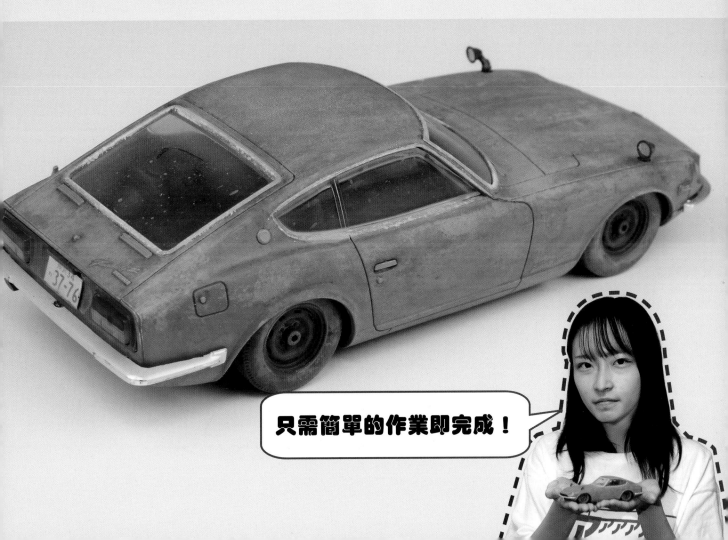

只需簡單的作業即完成！

噴射機「微微風化」
和細節取勝的「飛機舊化」之美

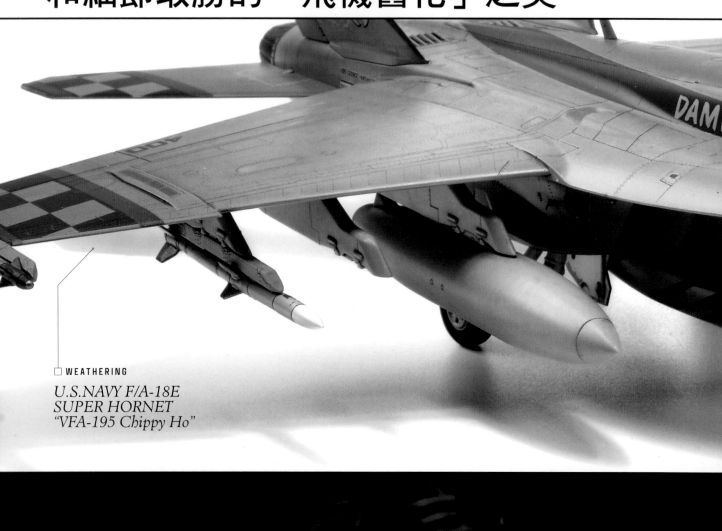

☐ WEATHERING

*U.S.NAVY F/A-18E
SUPER HORNET
"VFA-195 Chippy Ho"*

在飛機模型的世界中,除了如模型廠商塗裝範例般描繪成閃閃發亮的成品之外,現在也有越來越多人喜歡描繪成寫實風化或舊化的塗裝樣貌。實際上在飛機風化和舊化塗裝方面,不但挪用了裝甲戰車技巧,還有許多飛機特有的髒污技法,使得內容相當複雜。而本書中雖然只介紹了簡單的技法,但是提供的內容不但適合今後想嘗試飛機模型風化塗裝的人,而且絕對可以讓他們覺得塗裝效果「還不錯」,與此同時還向他們展示了寫實的風化塗裝世界。

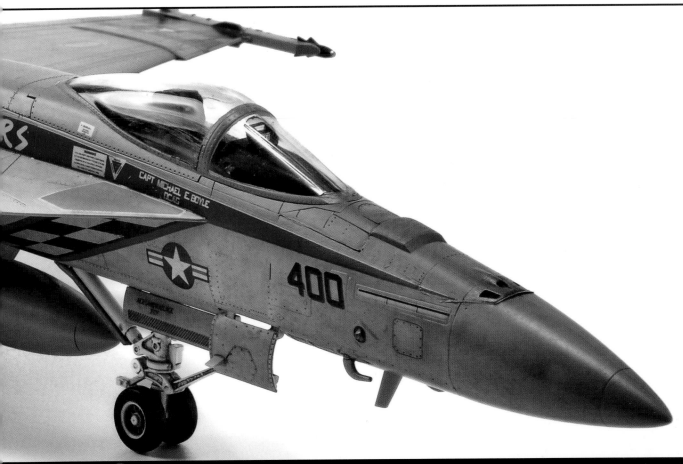

□ AIGING

*Aichi D3A1 Type 99
carrier bomber model 11.*

童友社 1/72 比例　塑膠模型比例套件
美國海軍 F/A-18E
超級大黃蜂戰鬥機
「VFA-195 CHIPPY HO 式樣」
製作與撰文／齋藤仁孝

MODELED & DESCRIBED BY YOSHITAKA SAITO
DOYUSYHA 1/72 SCALE PLASTIC KIT
U.S.NAVY F/A-18E SUPER HORNET "VFA-195 CHIPPY HO"

你也可以做到！！
讓我們試試用簡單的塗裝技巧，
為超級大黃蜂戰鬥機添加寫實的
髒污效果！

**完全沒有任何困難的技巧，
但是卻逼真寫實！**

　最好用可隨處取得的用品材料
和最少的步驟，完成逼真帥氣的
飛機模型塗裝。如此魚與熊掌兼
得的心願，現在就可以達成！除
了一般塗料有經過改良升級，舊
化塗料也透過改良升級，就可以
達到「只要一塗或只要改變塗
法」，就能讓眼前的模型一下子
覆蓋上逼真的「污漬」。希望大
家一定要詳閱後面的步驟說明。
明明只是大概塗一塗，卻完成驚
為天人的大黃蜂戰鬥機。大概只
需要一個週末的塗裝時間，所以
翻閱完說明後就立刻動手試試
吧！

MODELER PROFILE

齋藤仁孝（Yoshitaka Saito）
　從裝甲戰車到飛機模型都有涉獵的
模型師。擅長在塗裝與製作中，用極
少的步驟達到最佳的效果。

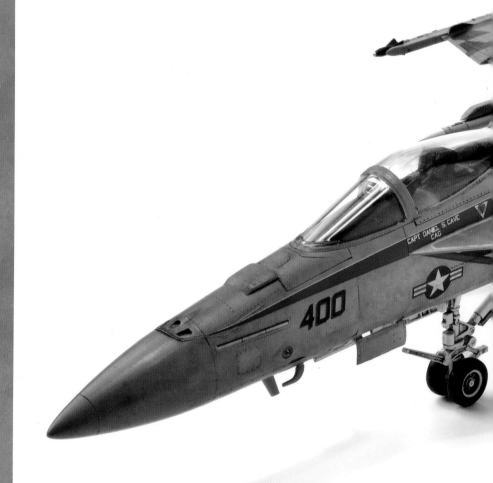

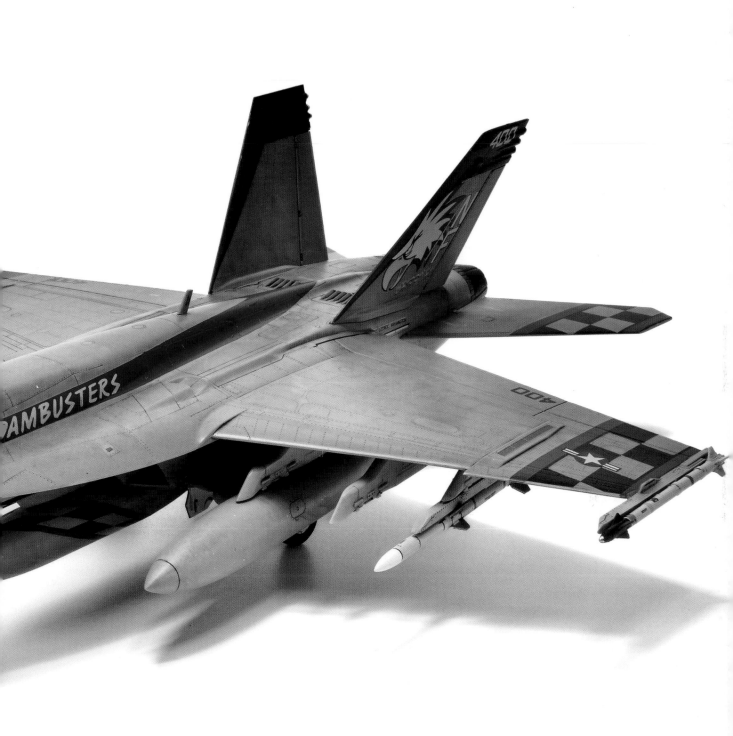

01 機體色的塗裝

先完成機體每個部位的塗色。若要添加風化塗裝，在每道步驟都會有色調變化，所以「先大概塗上類似的顏色」即可。

▲為機體塗裝之前，要為座艙上色並且遮蓋住座艙罩，還要完成進氣口內側的塗裝。因為可能會將機體表面細膩的紋理填補不見，所以不噴塗底漆補土。

▲從機體下面開始塗裝。使用的塗料為 Mr. COLOR 的 C308 灰色 FS36375。不須混色，直接使用這個顏色，以噴筆噴塗上色。塔架等也都先塗上顏色。

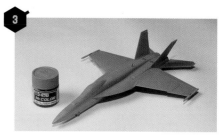

▲接著塗機體上面。使用的塗料為 Mr. COLOR 的 C307 灰色 FS36320。在機體下面顏色的交界貼遮蓋膠帶有點費工，所以直接用噴筆手塗上色。

▲完成不同部位的基本色塗裝後，接著就要進入風化塗裝作業。一開始先添加海軍飛機特有的海風和鹽害的污漬。首先準備的用品材料是 Mr. WEATHERING COLOR 舊化漆灰色。

▲將 Mr. WEATHERING COLOR 舊化漆灰色從瓶中到入調色盤中使用。比起直接用畫筆在瓶中沾取，這樣做會讓塗料濃度更穩定。

▲平筆沾取 Mr. WEATHERING COLOR 舊化漆灰色後，用衛生紙稍微擦拭，調整至保留些微塗料的程度。雖然使用乾刷技巧上色，但是比起乾刷，畫筆保留較多的塗料。

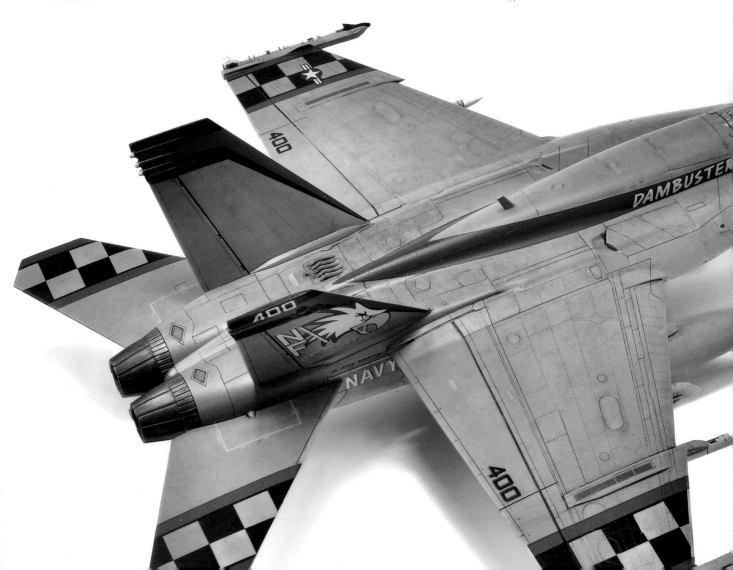

02 試試按壓點拍的風化塗裝

風化塗裝先從淡淡的表面污漬開始描繪。作業時只需要用畫筆在表面點拍蓋印般描繪出圖案，相當簡單。重點是懂得適可而止，避免變得過髒。

▲重現污漬流痕的樣子。用畫筆沾取 Mr. WEATHERING COLOR 舊化漆灰色上色。畫筆非橫向運筆，而是以垂直由上往下的方式點拍上色，描繪時只用筆尖接觸。

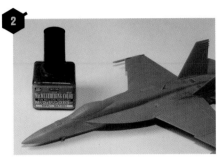

▲完成點拍上色，污漬流痕的樣子。營造出有些部分較髒，有些部分微髒的變化。變化程度建議參考實際飛機的照片，觀看哪些部分會形成髒污。

▲若有地方污漬過多或有不滿意的斑駁色塊，使用 Mr. WEATHERING COLOR 舊化漆專用稀釋液調整。

▲用畫筆沾取 Mr. WEATHERING COLOR 舊化漆專用稀釋液修正斑駁色塊。稀釋液沾取過多會從筆尖流到模型表面，變成漬洗效果，若太少則很難將塗料滴落。

▲即便要調整斑駁色塊，也不需要使用特別困難的技巧。用畫筆沾取 Mr. WEATHERING COLOR 舊化漆專用稀釋液，就像塗抹灰色塗料時，只要從上面輕輕點拍擦塗即可。

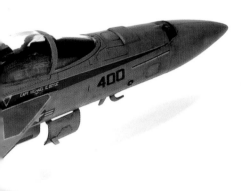

▲使用 Mr. WEATHERING COLOR 舊化漆灰色還原附著污漬的樣子。重現附著污漬的塗裝時間大約花了 1 個小時。

▲完成的塗裝大概是這個樣子。大家或許會覺得「會不會有點輕微？」，但是這個程度即可。

◀「有點輕微」的程度即可是因為，後續還會用噴筆重疊塗上風化塗裝和漬洗效果，表面的髒污程度還會出現變化。雖然污漬流痕的描繪花了一些時間，但是完成的樣子和效果並不明顯。

03 重新塗裝的痕跡表現

若要完成逼真的艦載機塗裝,利用表現重新塗裝的痕跡會有很好的效果。艦載機會有海風吹襲的刮痕。雖然這些刮痕也會經過重新塗裝,但是大部分機體重新塗裝的部分都會出現斑駁色塊,所以我們將在模型重現這個部分。

◀重現髒污(受海風吹襲的刮痕)。塗料使用 Mr. COLOR 的 C308 灰色 FS36375 和 C520 皮革棕 RAL8027。

◀用噴筆添加污漬塗裝,使用 C308 灰色 FS36375 和 C520 皮革棕 RAL8027 的混色。沿著面板線條和檢修艙門周圍用噴筆細噴上色。

◀完成髒污色調的噴塗後,塗上重新塗裝的痕跡。塗料使用 Mr. COLOR 的 C308,塗在當成髒污的塗裝範圍中,使乾淨的灰色周圍留下一圈髒污的色調輪廓。

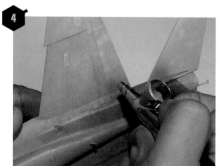

◀塗了髒污色部分以外的地方,也塗上 Mr. COLOR 的 C308,當成重新塗裝的痕跡。這時必須使用到噴塗的細噴技巧。建議從底面等不明顯的部分開始噴塗,待熟練後再噴塗表面。

04 起落架艙的遮蓋塗裝

在機體基本塗裝完成後、水貼黏貼前之間處理起落架艙,會是比較有效率的作法。大家也可以在基本塗裝之前就先為起落架艙塗裝,但是這個方法會使遮蓋作業變得相當困難。機體色塗裝之後再處理的作法絕對比較簡單。

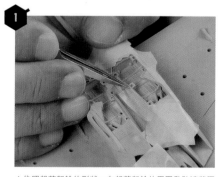

▲依照起落架艙的形狀,在起落架艙的周圍黏貼遮蓋膠帶。若先完成起落架艙內部的塗裝再貼上遮蓋膠帶,遮蓋作業會太複雜困難。完成機體色的塗裝後再進入遮蓋作業則較為簡單容易。

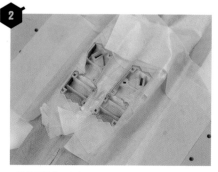

▲遮蓋膠帶黏貼完成。只要遮蓋起落架艙的周圍即可。

▲為起落架艙內部塗裝。使用的塗料是 Mr. COLOR 的 C316 白色 FS17875。起落架艙門的內側也要塗裝。進氣口內側也使用相同的塗料。

◀撕除遮蓋膠帶。未使用打底材料的底漆補土。撕除膠帶時請小心,不要讓遮蓋膠帶沾有漆膜而將其撕除。

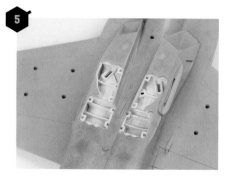

◀大家或許會想若在機體色之後才塗色,是不是不容易為內側部分或深處上色,但是塗不到的地方也是看不到的地方。若是看不到的地方,即便無法塗色也沒有關係。

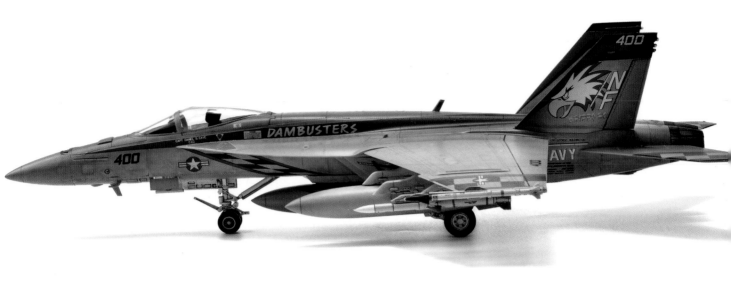

05

黏貼水貼

完成機體色的污漬塗裝、重新塗裝的痕跡、起落架艙的內部塗裝後，在進入風化塗裝之前先黏貼水貼。

▲只從底紙剪下水貼黏貼的部分。從較大的水貼開始處理。

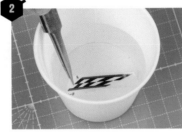

▲將水貼浸泡在水中，使黏膠流失。底紙吸飽水分後，就可拿出。

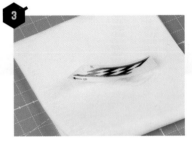

▲水貼經過水中浸泡後，放在衛生紙上吸去多餘水分，並且等到水貼可從底紙滑動分離。

▲為了活用塗裝表面的細小鉚釘等紋路，將水貼密合黏貼。在黏貼水貼的部分塗上水貼軟化劑。

▲直到將水貼放在黏貼處都不要將水貼從底紙撕除。將台紙移到要黏貼在模型的位置後，只將水貼滑動至黏貼面。

▲固定水貼的位置。趁還有水分時，將水貼滑動調整至指定位置。

▲用前端較尖的金屬鑷子固定水貼的位置，但是黏貼水貼時使用前端較圓的鑷子較為適合。

▲若不盡快固定黏貼位置，將很難滑動水貼。若要強行滑動可能都會使水貼破損。若感到難以滑動時，請在水貼和模型之間沾一點水。

▲固定好黏貼位置後，用沾有水的棉花棒用力按壓，擠出水貼下方多餘的水分和空氣。

即使水貼破了也別慌！可以修正！ 06

模型製作總是可能會遇到一些困難，但是萬一遇到困難也不要手忙腳亂，只要冷靜處理就可以化險為夷。雖然與風化塗裝無關，但是以下大家可以當作在現場觀看很容易發生在飛機模型的失誤案例。

▲當以為完成水貼黏貼後卻發現，在起落架艙塗裝時使用的遮蓋膠帶不知何時黏到水貼！戰戰兢兢地撕除後，水貼竟然牢牢黏在遮蓋膠帶上……

▲這時請注意，為了不要讓水貼再繼續破下去，請小心從遮蓋膠帶撕下水貼。雖然水貼稍微變形，但是慶幸的是成功將兩者分開。在水貼的黏貼面塗上 GSI Creos 的水貼軟化劑後，再黏貼水貼。

▲水貼黏貼固定後，因為經過一段時間，所以不再柔軟，因此為了讓水貼稍微變軟，塗上 GSI Creos 的水貼軟化劑軟化。

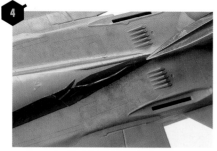

▲稍微恢復原本的狀態。若繼續塗抹過多的軟化劑，水貼看起來會變得皺皺的，雖然狀況有些嚴重，但是不要放棄，繼續修復。

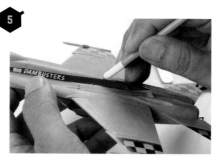

▲將中間斷裂的部分完全對齊接合後，往機體後方拉至正確的黏貼位置。

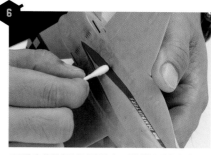

▲因為有使用水貼軟化劑軟化，所以變得比較好黏貼，但是也似乎有些變形，雖然無法恢復到原本整齊的樣子，但是破損狀況已不再明顯。

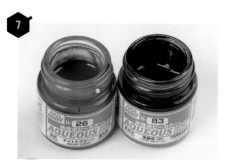

▲因為水貼變形的關係，原本應該是綠色的部分出現一條灰色的縫隙。使用水性 HOBBY COLOR 塗料修補上漆。將亮綠色和暗灰色 2 號混合後上色。

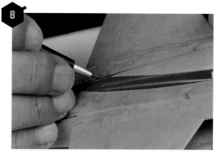

▲左右裂開的條紋水貼雖然已對齊黏在機體後方，但是修正時產生了縫隙裂痕。用面相筆沾取剛才混合的塗料，修補上色。

▲中間斷裂的部分也出現微微的白色痕跡。這裡也補漆上色，讓痕跡變得不明顯。

▲雖然不是失誤，但是發現機翼尾端的格紋圖案水貼似乎有點小。雖然也可以忽視不理，但是既然有混合塗料，所以這裡也補漆上色。

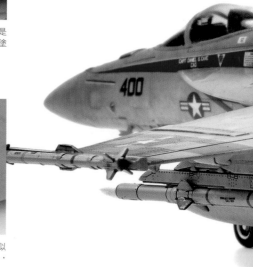

裝飾配件的基本塗裝和風化塗裝 07

完成最後階段的風化塗裝，但在這之前先為機體之外的零件都添加上風化塗裝。

▲用 Mr. COLOR 的 C308 灰色 FS36375 為副油箱上色。並且和機體一樣都要加上風化塗裝。

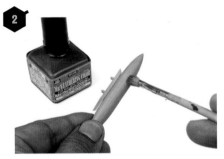

▲用 Mr. WEATHERING COLOR 舊化漆黑色重現髒污暈染的樣子。塗裝要領和描繪機體時相同，用筆尖沾取塗料後點拍上色。

▲用衛生紙沾取少量 Mr. WEATHERING COLOR 舊化漆專用稀釋液後，修飾調整斑駁程度。衛生紙和畫筆一樣。都是在表面輕輕點拍修飾。

▲如同副油箱，每個塔架都要和機體一樣添加污漬流痕的樣子。起落架艙門也要添加污漬流痕。

▲飛彈在塗裝時也無法用手拿，用雙面膠等黏膠，將飛彈黏在任何可當成把手的物件上，就會很方便塗裝。

▲機體沒有噴塗底漆補土，但是因為飛彈較少紋路，不須擔心鉚釘等被填補不見，而且也較難確認是否忘記修整零件，所以在飛彈噴塗底漆補土。

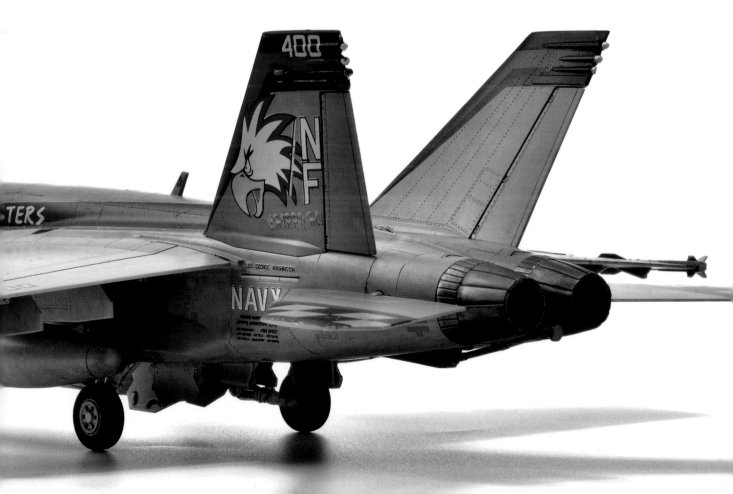

▲飛彈、起落架零件和起落架艙門依照說明書的指示塗上各自的顏色。

▲起落架使用 Mr. COLOR 的 C316 白色 FS17875 上色。起落架艙門內側也使用相同塗料上色。

▲起落架艙門的邊緣用 Mr. COLOR GX3 亮光紅上色。使用的是硝基漆塗料，但若擔心塗料影響到其他顏色，只要使用壓克力塗料，就可以擦去塗錯的部分相當簡單。

▲水貼完全乾燥後，為了最後階段的風化塗裝，先噴塗上透明保護漆保護水貼。透明保護漆使用 Mr.SUPER CLEAR 半光澤透明保護漆。

08 最後階段的風化塗裝

髒污流痕、重新塗裝等，經過數道加工後，已經呈現將當逼真的模型外觀，但是彼此之間似乎並未完全相容。在最後修飾的作業中，在所有部位都使用同一種顏色添加風化塗裝，讓模型塗裝呈現一致性的色調。

▲噴塗上透明保護漆，並且完全乾燥後的樣子。使用 Mr. WEATHERING COLOR 舊化漆原野棕入墨線。

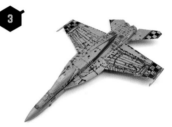

▲將塗料流入紋路刻痕。利用毛細現象，用筆尖沿著線條紋路點塗上色。

▲這道作業稱為入墨線。雖然之後會擦去多餘的塗料，但是上色時還是要避免塗過多的塗料。

▲擦拭時，使用沾有 Mr. WEATHERING COLOR 舊化漆專用稀釋液的棉花棒。擦拭時要保留在線條和鉚釘凹痕等的塗料。

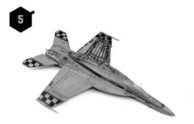

▲只擦拭一半機身的樣子。雖然會受到表面光澤的影響，但是即便擦塗了 Mr. WEATHERING COLOR 舊化漆，仍保留下淡淡的塗料，影響了色調表現。請注意不要過度塗抹。

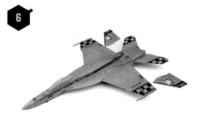

▲完成了機體主要部分的入墨線。擦拭時的要領是想像實際飛機在氣流流動的情況下來移動棉花棒。

▲機體以外的零件也用 Mr. WEATHERING COLOR 舊化漆原野棕入墨線。

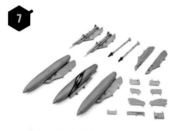

▲起落架完成輪胎塗裝後，也和機體一樣入墨線。利用入墨線的作業突顯立體感。

▲營造出噴射口的金屬質感。使用噴筆噴塗上 Mr. Metal COLOR 金屬漆鐵色。

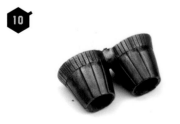

▲噴射口的內側使用噴筆薄薄噴塗上 Mr. COLOR 的 C316 白色 FS17875，但是似乎不太明顯。

▲Mr. Metal COLOR 金屬漆乾燥後，用棉花棒摩擦，就會呈現金屬般的光澤。這款塗料相當好用，雖然塗裝時使用噴筆，但也很適合筆塗。

▲AIRES 尾管部分塗上薄薄的 Mr. WEATHERING COLOR 舊化漆原野棕，利用一點點茶色調重現燃燒的痕跡。

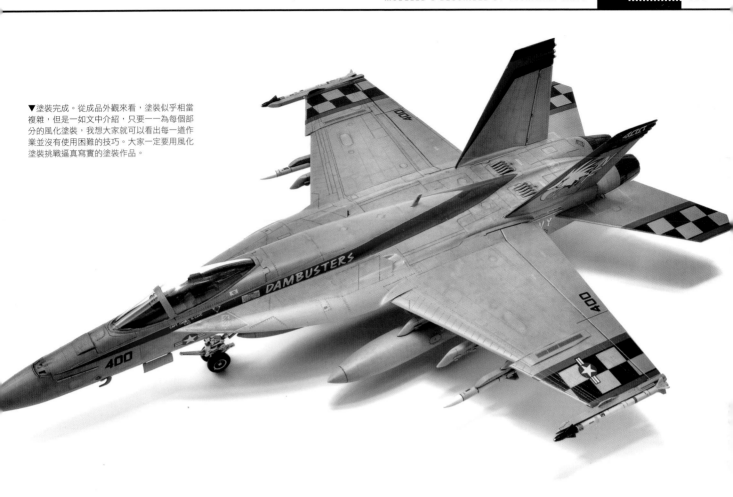

▼塗裝完成。從成品外觀來看，塗裝似乎相當複雜，但是一如文中介紹，只要一一為每個部分的風化塗裝，我想大家就可以看出每一道作業並沒有使用困難的技巧。大家一定要用風化塗裝挑戰逼真寫實的塗裝作品。

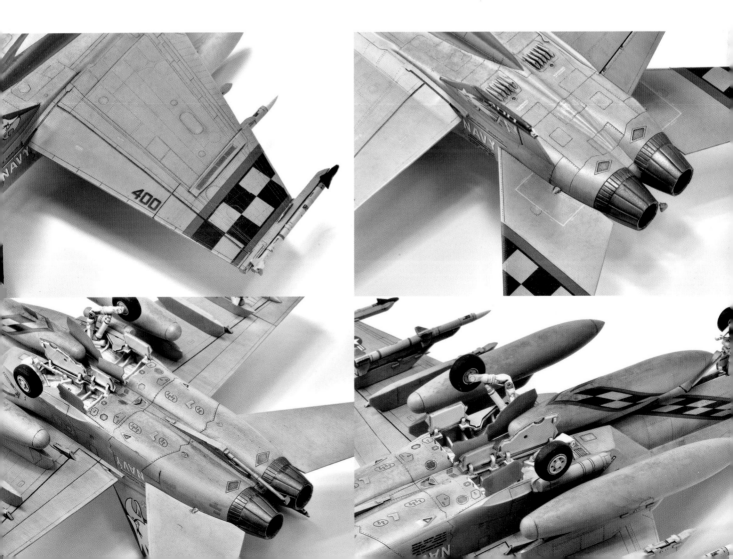

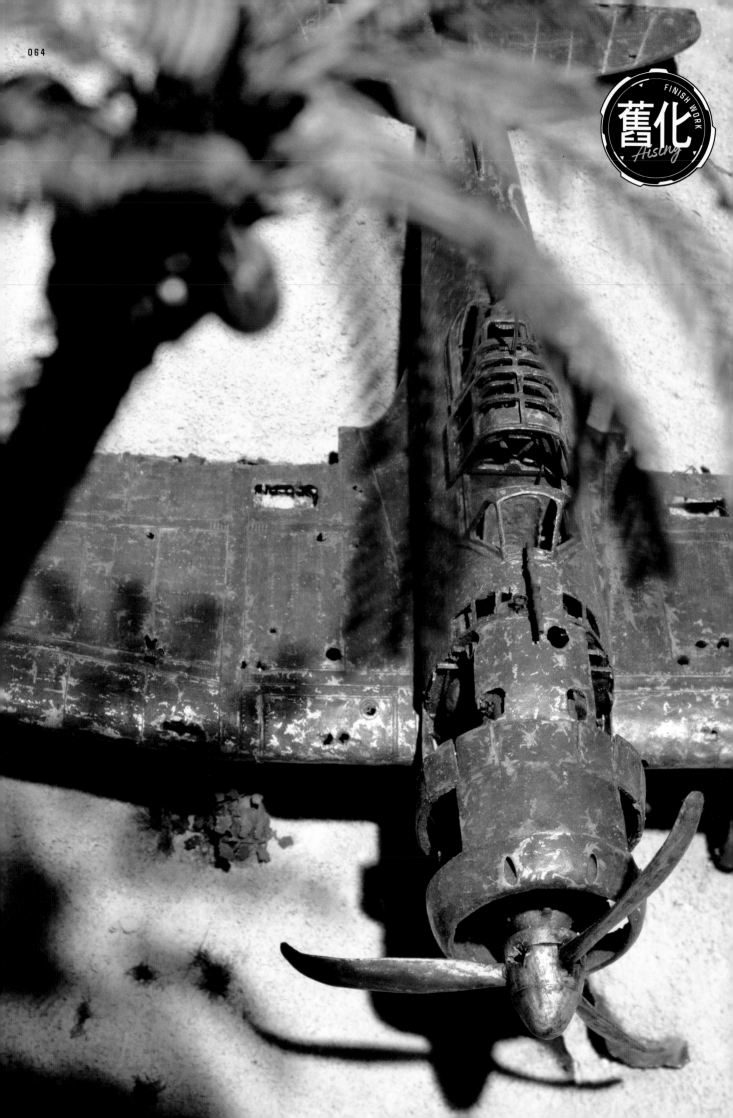

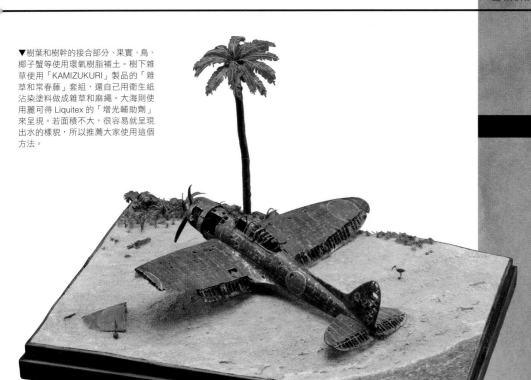

▼樹葉和樹幹的接合部分、果實、鳥、椰子蟹等使用環氧樹脂補土。樹下雜草使用「KAMIZUKURI」製品的「雜草和常春藤」套組，還自己用衛生紙沾染塗料做成雜草和麻繩。大海則使用麗可得 Liquitex 的「增光輔助劑」來呈現。若面積不大，很容易就呈現出水的樣貌，所以推薦大家使用這個方法。

長谷川 1/48 比例
塑膠模型套件
愛知 D3A1 九九式
艦載轟炸機一一型
製作與撰文／松本森男

欣賞老舊飛機的
獨特美學

老舊的外觀和
令人著迷的情景 01

將情景和老舊外觀結合成引人入勝的作品，讓人無法移開視線。讓我們一起觀賞情景中的細節樣貌。

AICHI D3A1 TYPE 99 CARRIER BOMBER MODEL 11.

HASEGAWA 1/48SCALE PLASTIC KIT
MODELED & DESCRIBED BY MORIO MATSUMOTO

飛機模型的「舊化」之美
就藏在細節中

這是國外比較有機會看到的老舊飛機模型。飛機模型的舊化塗裝中，一定有比較多關於飛機內裝的步驟，而且都是自己手工製作，這個部分是難度較高的作業。

但是就是因為這些步驟，讓細節的舊化塗裝格外令人驚艷，正所謂關鍵藏於細節。如果再搭配上情境，就更具故事性。為了成就理想作品，需要時間醞釀，不過風化老舊的樣貌，可說蘊藏了一種獨特的「美感」，讓人一見傾心。希望大家盡情感受飛機模型的老舊美學。

MODELER PROFILE

松本森男（Sumitomo Takahiro）
　擅長在比例模型添加明顯舊化效果的模型師，也很擅長情境製作。

1

▲如聚光燈般照射的光線，突顯座艙老舊損毀的樣貌。

2

▲機翼掉落，一半埋在沙堆中，和椰子發芽的果實相互對照，沙堆上同時存在生與死。

3
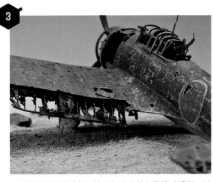
▲利用襟翼脫落破舊，讓人無法從整架飛機感受到一絲「生」的氛圍。

4

▲用環氧樹脂補土自己製作的鷸科鳥類。和椰子一樣代表「生」的造型，與老舊飛機形成鮮明對比。

066 FILE_007 □ WEATHERING ☑ AIGING

HASEGAWA 1/48SCALE PLASTIC KIT
AICHI D3A1 TYPE 99 CARRIER BOMBER MODEL 11.

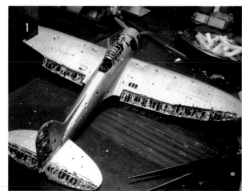

◀將薄紙沾滿木工接著劑後，填補、黏貼在已做出骨架的各個活動機翼。乾燥後，將飛機蒙皮做成斑駁破爛的樣子。用刀片、牙籤、棒針等戳洞開孔，呈現破損不堪的樣子。

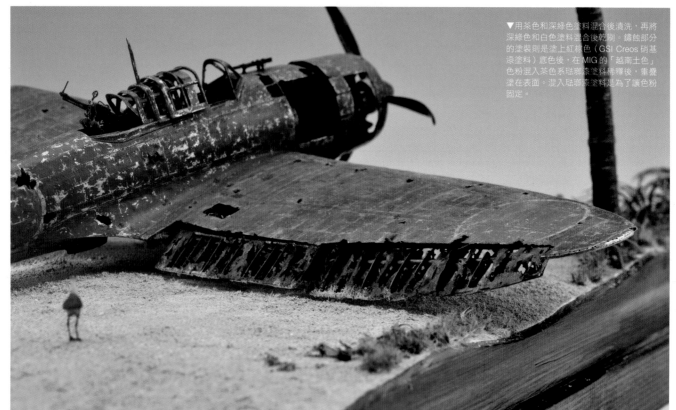

▼用茶色和深綠色塗料混合後漬洗，再將深綠色和白色塗料混合後乾刷。鏽蝕部分的塗裝則是塗上紅棕色（GSI Creos 硝基漆塗料）底色後，在MIG 的「越南土色」色粉混入茶色系琺瑯漆塗料稀釋後，重疊塗在表面。混入琺瑯漆塗料是為了讓色粉固定。

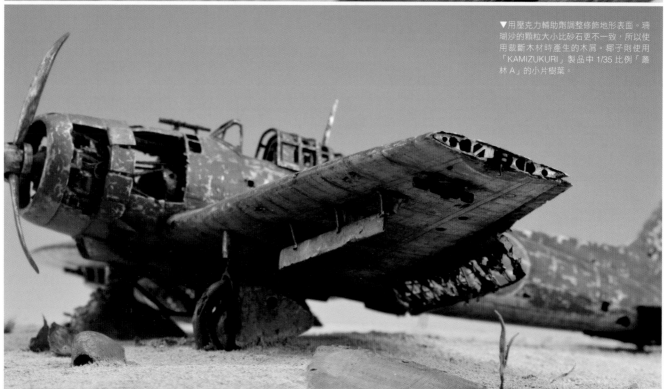

▼用壓克力輔助劑調整修飾地形表面。珊瑚沙的顆粒大小比砂石更不一致，所以使用裁斷木材時產生的木屑。椰子則使用「KAMIZUKURI」製品中 1/35 比例「叢林A」的小片樹葉。

▲排氣管及燃料油箱等維持安裝的樣子，並且盡量重現間隔板的框架結構。引擎架則為另外製作。

▲引擎利用套件本身和其他套件的零件結合製成。整流罩稍微加工，將脫落的面板部分開孔。

▲管線用鋁線或焊絲，輔助機械使用塑膠材料，間隔板則用塑膠板製作。引擎利用零件的安裝軸決定位置。

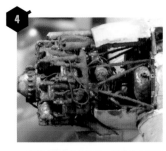

▲引擎塗裝完成的樣子。引擎本身選擇以白化的樣子來表現。

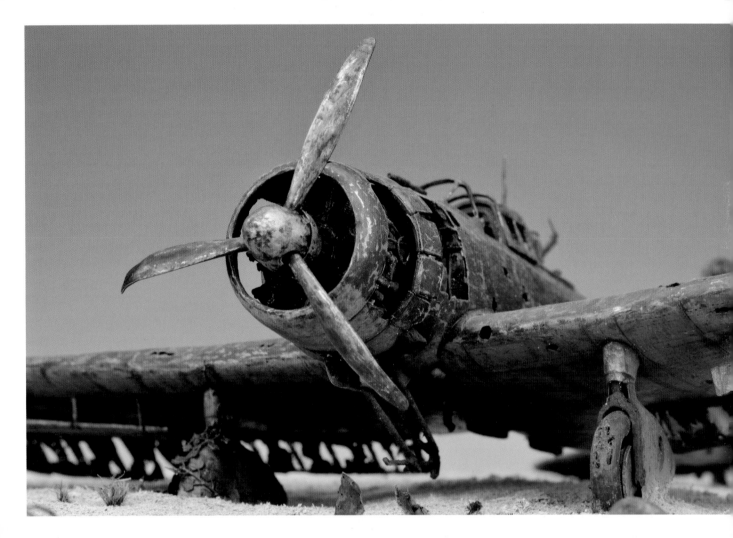

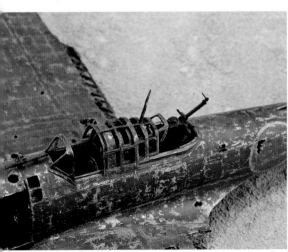

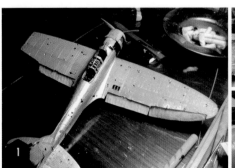

❶❷❸機體整體用硝基漆塗料的銀色打底後，機體的綠色和國籍標誌則使用水性壓克力塗料上色。接著用筆刀或牙籤真的刮除機體塗裝，表現漆膜剝落和擦傷痕跡。擋風結構只從套件附屬的透明零件保留框架，玻璃部分則完全穿透。因為透明保麗樹脂很容易破裂，所以作業時必須特別留意力道掌控。

在機關車添加運行時的「風化塗裝」
和淘汰後的「舊化塗裝」

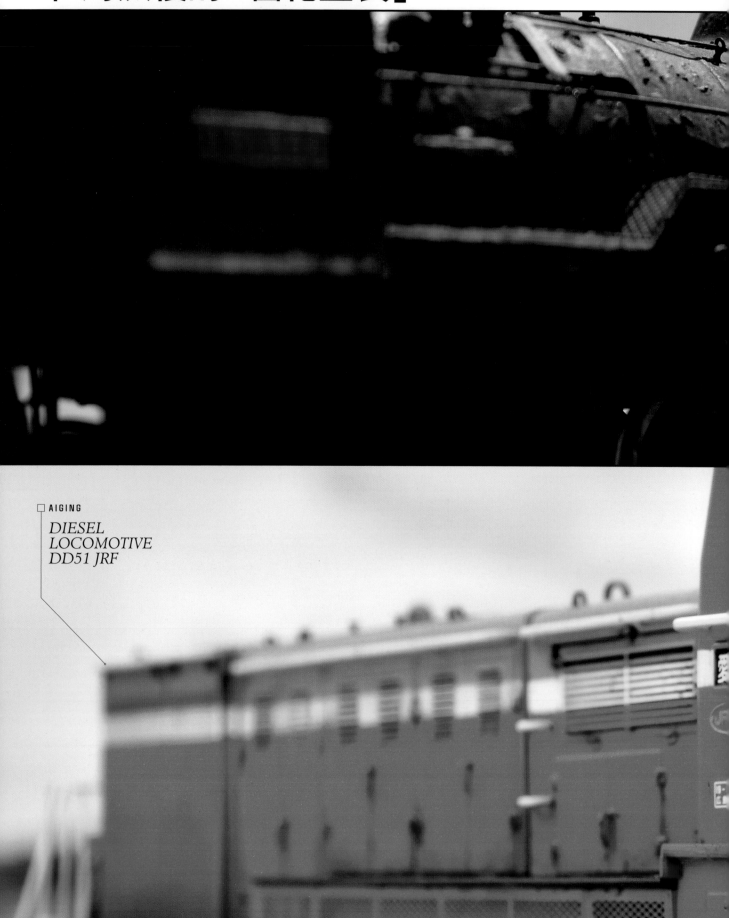

□ AIGING

*DIESEL
LOCOMOTIVE
DD51 JRF*

機關車是外觀充滿力量的題材，模型也將這股力量濃縮其中銷售在世界各地。不論是細部零件交錯構成的底盤，還是蒸汽機關車般活動的鐵塊，整體而言是很適合表現風化和舊化塗裝的最佳模型。

這次以柴油機關車 DD51 實際運行變髒的身影為形象，描繪「運行時的風化塗裝」，再以蒸汽機關車 D51 任務結束迎向退役為主題，描繪「老舊寫實的舊化塗裝」。

不論哪一個作品範例都有滿滿的塗裝秘訣，希望大家多多參考。

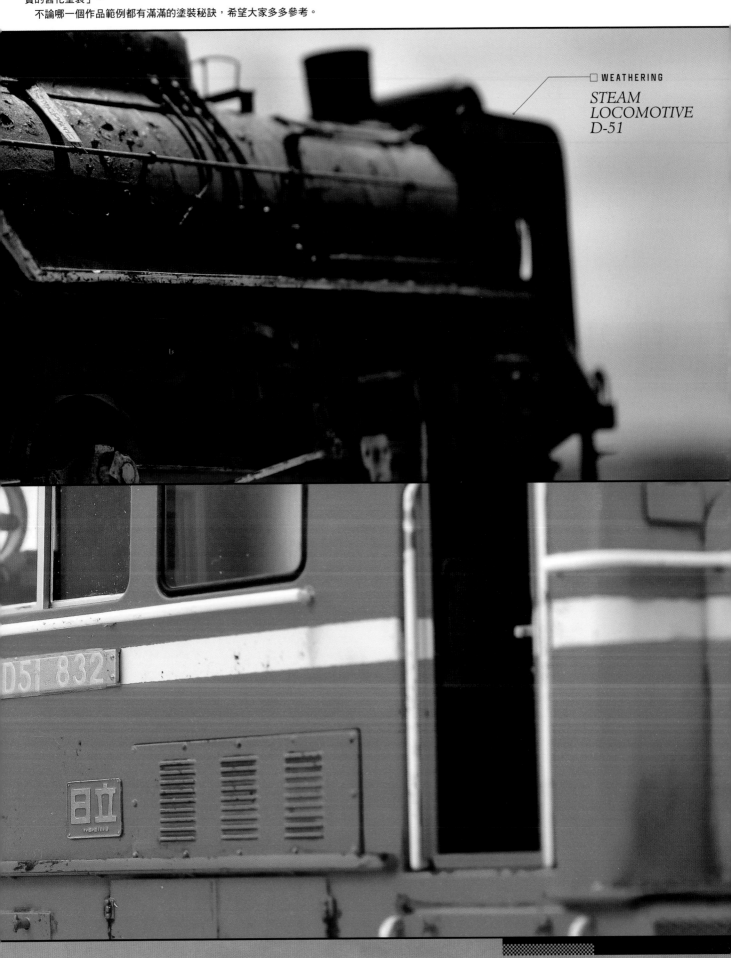

□ WEATHERING

STEAM LOCOMOTIVE D-51

D51 832

日立

DIESEL LOCOMOTIVE DD51

AOSHIMA 1/45 SCALE PLASTIC KIT

MODELED & DESCRIBED BY TAKIMI AKIHARU

青島文化教材社 1/45 比例
柴油機關車 DD51 標準規格
製作／Takumi 明春

FINISH WORK
風化
Weathering

若是日常可見的題材，就可從中看到風化樣貌，的實際變化！

雖然無法輕易看到實際的戰車或戰鬥機

風化塗裝是相當有趣的塗裝技法，因為在上色時你會看到模型在外觀上一下子產生了變化。但是如果太沉浸於技巧展現，便會使模型流於制式的美感，不自覺忽視了模型和真實物件的外觀是否相同。大家可以為了有趣好玩為模型添加風化塗裝，然而更重要的是要能透過觀察真實物件發現，「在這個情況下能使用風化塗裝技巧」，也就是要能認知到風化技巧只是一種有助於塗裝表現的手法。本篇以稍微搜尋就可以找到的實際物件為範例，向大家介紹提升車輛真實外觀的風化塗裝技巧，讓各位在運用模型風化塗裝技巧的同時，又不會讓模型落入制式美的窠臼。

MODELER PROFILE

Takumi 明春（Takumi Akiharu）
擅長風化塗裝的資深模型師，曾在模型雜誌中發表許多船艦模型作品。作業技術精準細膩，塗裝技術卓越高超。

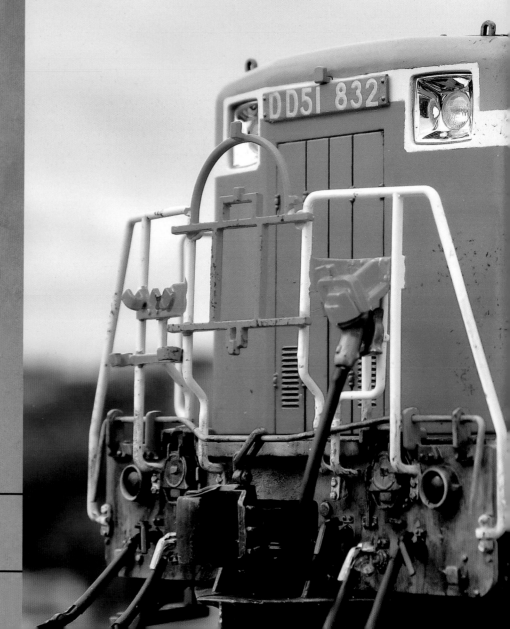

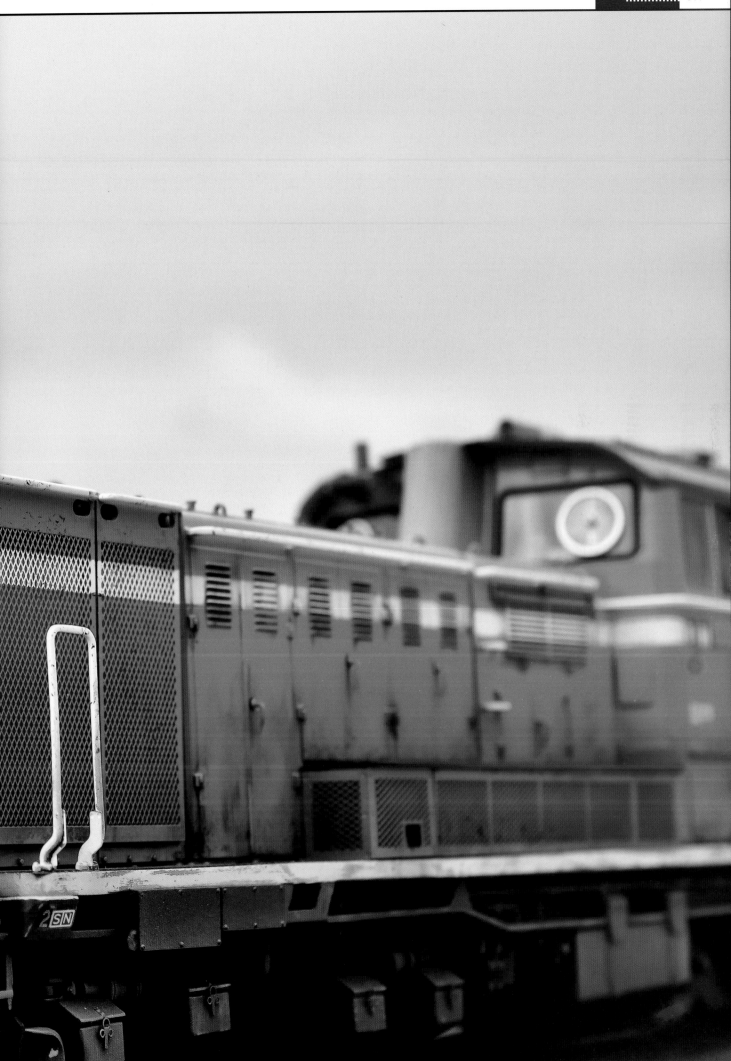

01 營造車內的使用痕跡！

適當添加風化塗裝，就可以營造出仍在運行中的車輛樣貌。而塗裝的要領就是不要添加太多污漬，因為添加過度，會很容易使模型變成廢棄車輛的樣子，所以還請小心留意。

▲這些是風化塗裝時使用的塗料。使用田宮入墨線液和油畫顏料。田宮入墨線液容易擦拭，不會變得太髒，推薦大家使用。

▲各部位的基本塗裝都已完成後，用畫筆塗上油畫顏料的焦褐色。稍微上色即可。

▲用沾有石油精的棉花棒，抹開剛才塗上的油畫顏料。

▲使用掉漆（重現傷痕）技法上色。用撕碎的海綿塗上黑色油畫顏料，隨處點拍沾上塗料。

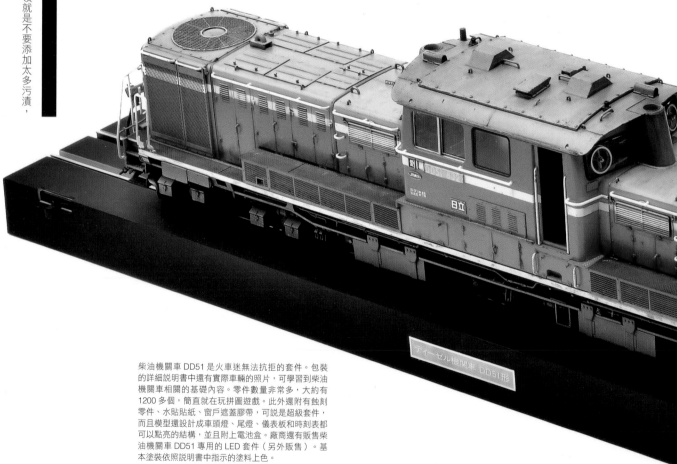

柴油機關車DD51是火車迷無法抗拒的套件。包裝的詳細說明書中還有實際車輛的照片，可學習到柴油機關車相關的基礎內容。零件數量非常多，大約有1200多個，簡直就在玩拼圖遊戲。此外還附有蝕刻零件、水貼貼紙、窗戶遮蓋膠帶，可說是超級套件，而且模型還設計成車頭燈、尾燈、儀表板和時刻表都可以點亮的結構，並且附上電池盒。廠商還有販售柴油機關車DD51專用的LED套件（另外販售）。基本塗裝依照說明書中指示的塗料上色。

02

更容易沾染髒污的列車底架和引擎室

鐵道最髒的部分就是列車底架周圍，也是鐵道模型風化塗裝中最重要的看點。

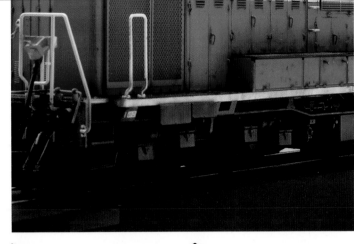

▲列車底架和車輛下方的風化塗裝，除了使用車內塗裝的塗料之外，還使用 Mr. WEATHERING COLOR 舊化漆的沙塵色，描繪出灰塵的色調。

▲為引擎室的地面添加風化塗裝。基本塗裝完成後，用田宮入墨線液（棕色）以漬洗（如刷洗般）的要領塗色。

▲接著塗上 Mr. WEATHERING COLOR 舊化漆的沙塵色，塗成色調斑駁的樣子。

▲用沾有琺瑯漆稀釋液的畫筆或棉花棒修飾斑駁色調，就可重現鏽蝕和灰塵混合的樣子。

▲在車體底部（引擎室底部）塗上風化塗裝，塗上 Mr. WEATHERING COLOR 舊化漆的沙塵色。

▲接著在各處塗上田宮入墨線液（棕色），營造色調斑駁的樣子。後續若不修飾調整會顯得不自然，所以用沾有琺瑯漆稀釋液的畫筆刷過表面，修整斑駁色塊。

▲列車底架整體用 Mr. WEATHERING COLOR 舊化漆的沙塵色薄塗上色後，用油畫顏料的焦褐色、灰色隨意上色。

▲使用沾有稀釋液的畫筆，如在調色盤般，在零件上一邊混色一邊暈染，慢慢修飾色調。

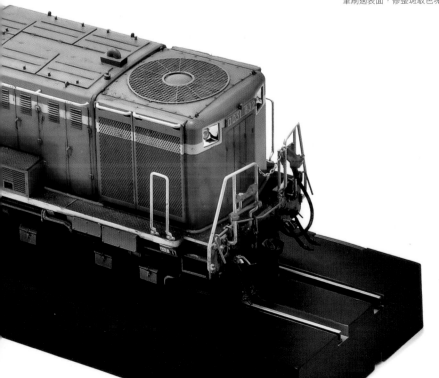

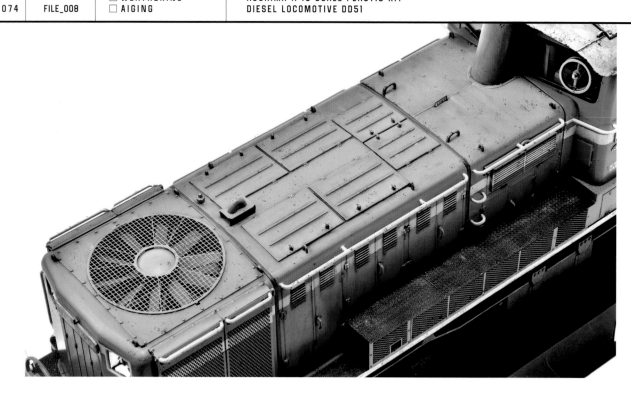

03 外部裝置的風化塗裝

請注意外部裝置不要塗得太髒。若塗裝過度，會變得像廢棄車輛，所以分寸拿捏是塗裝的要領。

▲為引擎室頂蓋上色。塗上油畫顏料的焦褐色和象牙黑。塗抹的方向和塗抹的量不需要多，適當即可。

▲用沾有稀釋液的棉花棒延展塗料擦拭。好像要再多一點立體感……。

▲雖擦拭到一半，但是使用田宮入墨線液（棕色），利用入墨線突顯紋路的立體感。

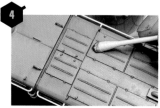

▲再次擦拭。擦拭至油畫顏料「留下微微顏料痕跡」的程度。

▲駕駛室頂蓋也要添加風化塗裝。使用的塗料和引擎室的頂蓋相同。

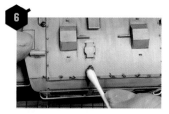

▲擦拭塗料時，為了還原真實樣貌，要想像雨水從駕駛室頂蓋細節流下殘留的水漬污垢。

▲完成到一個階段後，覺得還是有些單調。因此添加油畫顏料的灰色、焦褐色和象牙黑持續上色。

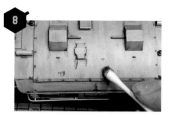

▲再次用棉花棒擦拭。擦拭時請注意不要使色調過於單調一致。

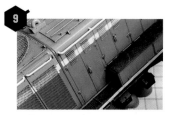

▲車身為橘色，所以用暗色調塗上風化塗裝可能會過於醒目。先用田宮入墨線液（黑色）在面板線條等細節入墨線。

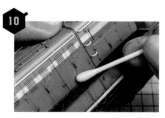

▲擦除多餘塗料或塗料痕跡。若不清楚應呈現的污漬程度，建議參考實際車輛的照片。

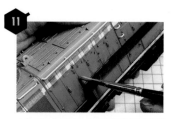

▲除了用棉花棒，也可以同時使用畫筆擦拭。尤其細小扶手等較多的部分，若使用棉花棒反而會勾壞（更慘狀況當發現時已沒有零件了！有時的確會發生這樣的意外）。

▲棉花棒比畫筆更容易施力，所以優點是可以用力擦拭。棉花棒可以選擇使用Gaianotes 墨線擦拭棒，能用於更精細的作業。

04

掉漆技法和修飾塗裝

掉漆技法（重現傷痕的塗裝）是能夠讓鐵製品更逼真有魅力的技巧，而且特別有效。很容易讓模型呈現變化，所以讓塗裝變得有趣，也很容易塗裝過度。塗裝時要不時俯瞰整個模型，確認是否有塗太多的地方，或塗太少的地方，再繼續塗色。

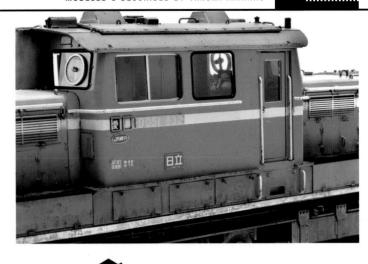

▲ 車體外觀整體以掉漆技法添加色彩。混合油畫顏料的焦褐色和象牙黑，使用接近焦茶色的色調上色。

◀ 用撕碎的海綿沾取塗料，以點拍蓋印的上色要領塗色。海綿的紋理粗細會使傷痕程度產生變化。模型專賣店中也有販售掉漆技法專用的海綿。

◀ 使用掉漆技法上色時，不要全部塗成平均一致的顏色，而是鎖定邊角、搭乘人員和維修人員經常接觸的地方上色。添加過多時，使用琺瑯漆稀釋液擦拭。

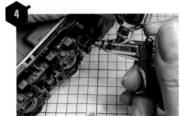

◀ 最後修飾時在車體下方用噴筆薄塗一層淺茶色的壓克力塗料，彷彿灰塵以及鏽蝕混合的樣子。

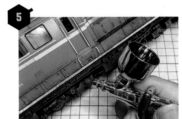

◀ 修飾塗裝時並不是在用噴筆噴塗上色，而是輕輕噴上若有似無的淡色調。這樣就可以讓車體和列車底架的色調一致。

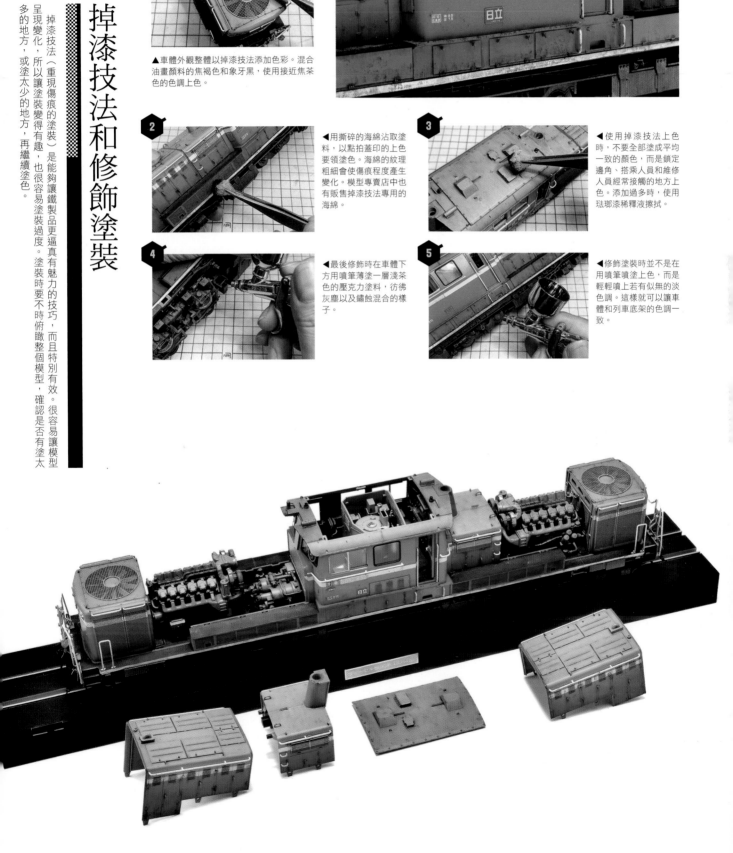

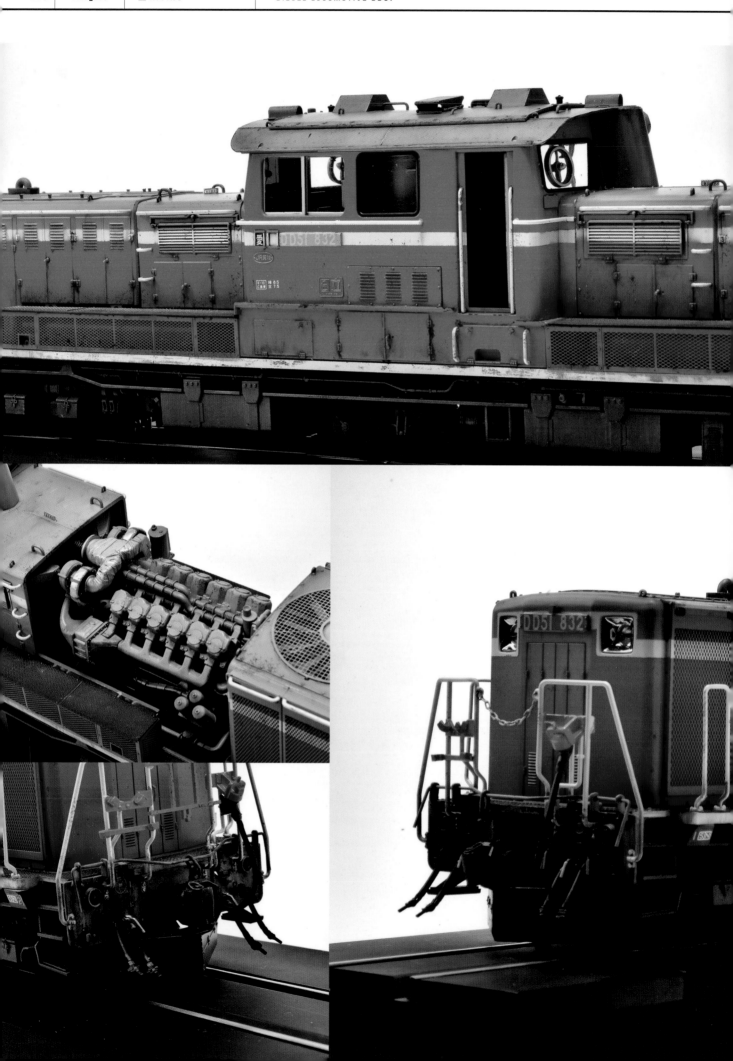

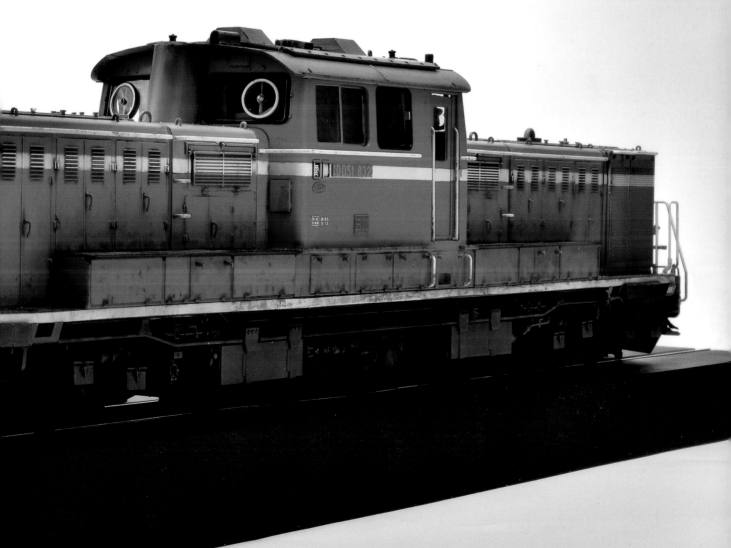

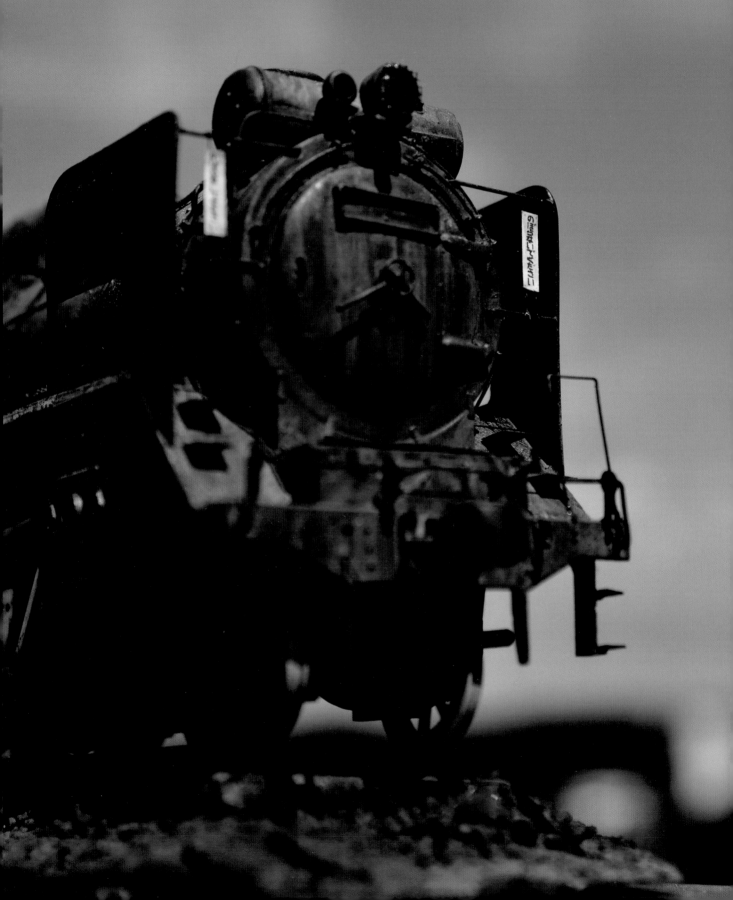

讓專業模型更加細膩的塗裝製作 01

為了重現生鏽、破洞等老舊狀態，從作業開始就要先做出成品的輪廓。
作業時要配合細節提升一點一點加工。

MICRO ACE 1/50 比例
塑膠模型比例套件
蒸汽機關車 D-51
製作與撰文／竹內邦之

STEAM LOCOMOTIVE D-51

MICROACE 1/50 SCALE PLASTIC KIT
MODELED & DESCRIBED BY KUNIYUKI TAKEUCHI

利用老舊機關車作品呈現的舊化塗裝技巧，豐富模型表現層次的方法

▲除了套件中省略部分的細節提升之外，還要重現展示車輛固有的特色。

▲實際車輛的集煙板不同於套件的零件，而決定重新製作。這裡與其改造套件的零件，不如自行從零開始製作會更快。在 0.3mm 的塑膠板黏上 0.5mm 的塑膠條邊框。

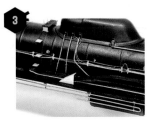

▲車身管路的細節依照套件原有的樣子即可，但是似乎有點太粗，而且還是有省略的部分，加上這也是表現機關車的重點，所以用金屬線重新製作。

▲車體正面也省略了不少細節，所以用金屬線和塑膠板增加細節。由於正面的號碼牌可以拆下，所以削去了套件原本的框架紋路，只有框架部分用塑膠板重新製作。

▲最苦惱的部分是號碼牌。若要製作特定車輛時，這是絕對要仔細還原的部分。構思了各種方案，最後在印章店製作印章，並且複製使用。

▲鍋爐的安全閥等管路等也用金屬線重新製作。老實說我並沒有非常了解機關車的細節，但是幸好住家附近的公園展示了 D51，對我真的有很大的幫助。

▲套件的煤水車部分側面有很明顯的刮痕，所以用黑色瞬間接著劑填補刮痕。扶手把手等用金屬線添加細節。

▲套件的煤水車後方少了照明燈，所以用塑膠條和塑膠板手工製作。這次製作的是展示車輛，所以並未放置煤碳。

如實還原實際物件所需的作業和塗裝技巧。

蒸汽機關車 D-51 已經退役並且展示在公園。最初展示時還散發漆黑光澤的「D-51」，到了晚年也已變得老舊，現在不得不在惋惜聲中撤展。很可惜大家如今再也看不到 D-51 的英姿，但是若是模型師就可以將這份記憶存留在模型中。因此發揮了各種塗裝技巧，以 1/50 比例的模型使之復活。但是並非恢復成光彩耀眼的塗裝樣貌，而是以舊化塗裝表現那份歲月淬鍊下的金屬與橡膠質感。請大家細細欣賞其深沉悠遠的豐富層次，絕非「髒污塗裝」一詞可概括總結。

MODELER PROFILE

竹內邦之（Kuniyuki Takeuchi）
天才模型師，曾在許多戰車模型大賽中獲得最高榮譽，能夠創造出有趣又感性的作品。

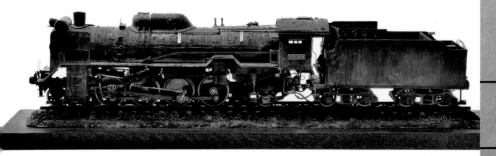

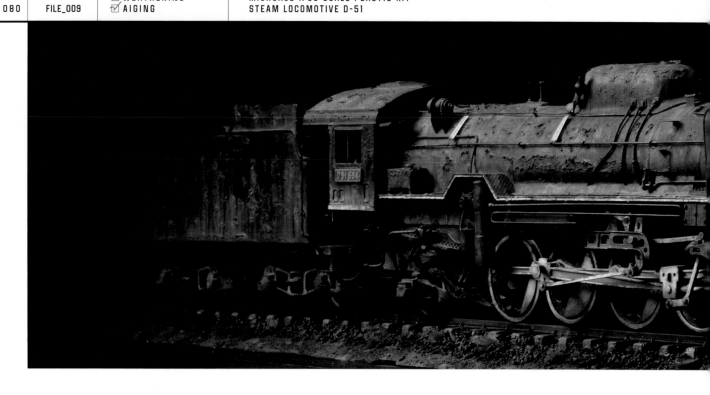

在鏽蝕表現漆膜剝離的事前準備 **02**

為了後續舊化塗裝的事前準備加工。除了機關車之外,這個技巧也很適合用於汽車模型。

▲這次的作品是長年放置的機關車。車身受到多年的風吹雨淋,車體塗裝大片剝落,並且從中產生鏽蝕流痕。這種獨特的傷痕可以用田宮的牙膏補土來表現。

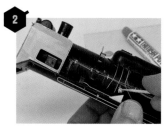

▲參考實際車輛照片,使用牙籤將田宮牙膏補土塗在表現傷痕的部分。這裡與其說塗上,倒不如說是放上。

▲不是將整個車身都添滿補土,而是只添加在局部。添加到一定程度後,放置到補土表面稍微乾燥形成薄膜的程度。這是最重要的部分。

▲補土表面乾燥後,用針等尖銳工具刺破補土表面,就可以重現漆膜大片剝落的樣子。包括前一道步驟,只要事先在塑膠板多練習就不會失敗。

03 基本色塗裝和褪色表現

作業完成後,開始塗裝。先完成各部位的基本塗裝,接著再描繪出多年風吹雨淋的痕跡,藉此重現表面塗裝褪色的樣子。

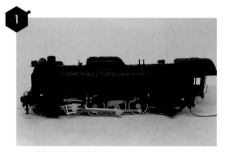

▲完成傷痕加工和基本塗裝的樣子。考慮到下一個階段的舊化塗裝,車體的黑色使用 Mr. COLOR 的消光黑混合適量的透明光澤漆,調整成半光澤的黑色。

▲接著進入舊化塗裝。先在整體添加塵埃漆膜當成底色。這個作業相當重要,對於下一道步驟中的鏽蝕表現和雨痕等舊化塗裝,扮演著至關重要的角色。

▲用壓克力漆溶劑或水以 1:1 的比例,將田宮壓克力漆的 XF-23 淺藍色極度稀釋後,用噴筆噴上色。稀釋程度就是大概覆蓋一層薄色調即可。

▲薄薄塗上田宮壓克力漆的 XF-23 淺藍色後，接著以相同的要領稀釋噴塗上 XF-12 亮灰白色。

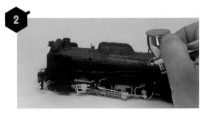

▲在淺藍色表面繼續噴塗上色。不是要塗上厚厚的色調，而是像覆蓋上一層透明薄膜的樣子。

▲在塗料乾燥之前，用畫筆沾滿燃料酒精，開始刷洗壓克力塗料。訣竅是用刷洗的感覺運筆，而不是用畫筆擦拭。

▲反覆這道作業，就會慢慢呈現出機關車漆膜劣化、底色露出的樣子。這裡一邊確認局部的樣子一邊作業，直到呈現出預期的樣子即完成。

04 利用鏽蝕加強金屬老舊質地的表現

有時利用塗裝呈現材料質地，也是模型塗裝的一種技巧。鏽蝕就是表現金屬的代表性手法。

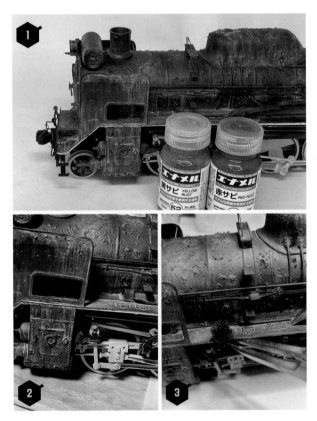

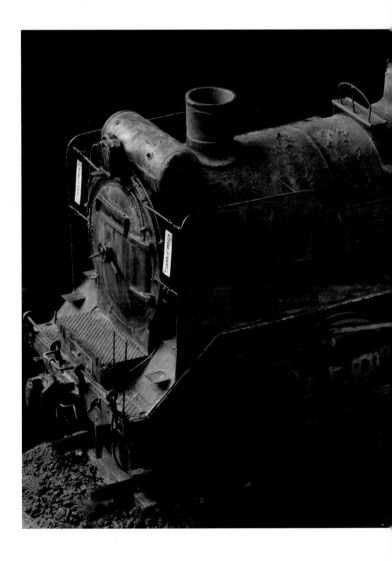

❶用於鏽蝕表現的塗料為 Gaianotes 琺瑯漆塗料的黃鏽色和紅鏽色，這款塗料除了可以呈現逼真的鏽蝕色調，還可以表現質地，所以除了戰車模型之外，還可以運用在各種類型的作品中。❷參考實際車輛，盡可能真實還原鏽蝕形成和流痕的樣子。而這也是重現特定車輛時的趣味之處。盯著資料的時間幾乎和作業時間相同。❸利用海綿的掉漆塗裝技法。用手拿著撕碎海綿，沾取塗料後，針對車體的輪廓線，點拍上色呈現漆膜剝落的樣子。這次還有其他嚴重的傷痕，所以這裡只是稍加點綴，增添變化。

05 進一步重現寫實鏽蝕

接續局部鏽蝕剝落的樣子，要為大家介紹在整體佈滿鏽蝕的方法，重現車輛徘徊在腐朽破爛邊緣的狀態。

▶ 車輛變髒的狀態會因為所處環境而有所不同。這輛車生鏽得越來越嚴重，不知何時已經可以看到變成黃綠色的色調。這對模型師來說，這就是其魅力所在。

▶ 黃綠色的髒污利用田宮壓克力塗料的 XF-4 黃綠色和 XF-59 的沙漠黃來表現。使用前一道步驟介紹過的酒精擦拭法，這次用畫筆塗上塗料，再用酒精反覆刷洗，表現髒污的樣子。

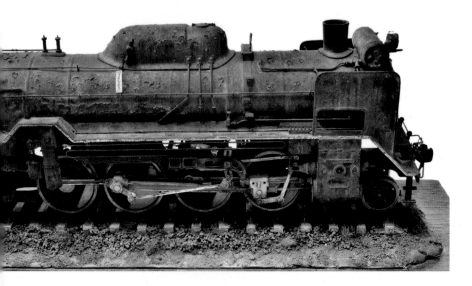

▲ 在黃綠色髒污表面再添加 Gaianotes 的生鏽色，重疊塗上生鏽色調。舊化塗裝作業中，透過反覆的添加與擦拭，慢慢貼近真實的樣貌。請不要害怕失敗，試著挑戰看看。

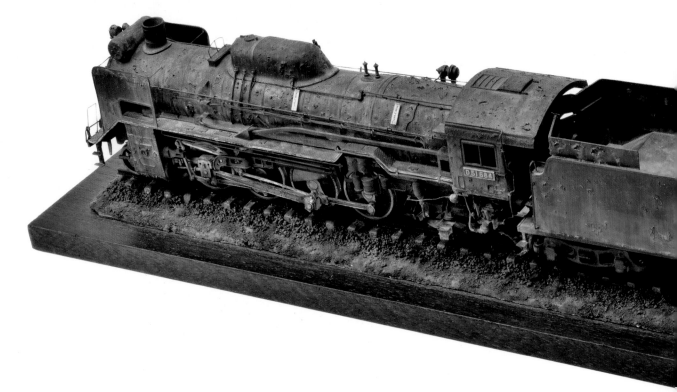

4

▲駕駛室頂蓋似乎有明顯的生鏽。因為找不到從上面拍攝的照片，所以只好依靠想像，這裡也先利用田宮牙膏補土添加傷痕表現，再用 Gaianotes 的生鏽色塗裝。

5

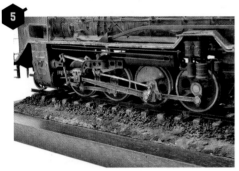

▲感覺車體底盤部分的傷痕較少。利用傷痕嚴重和輕微的明顯差異，就會形成對比變化，這就是讓作品逼真寫實的要領。

6

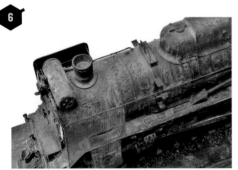

▲車體上面雖然是依靠想像，但是我認為應該會是鏽蝕最嚴重的地方，所以加強舊化塗裝的表現。

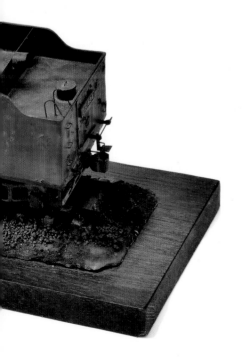

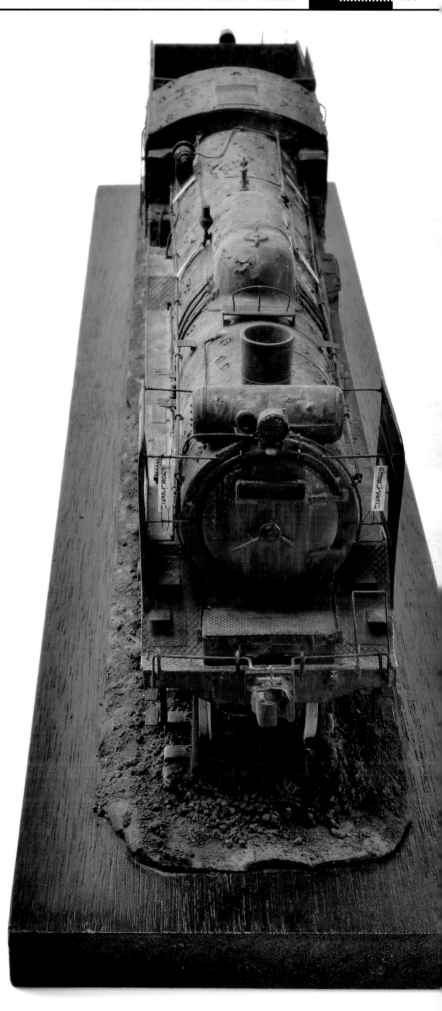

06 層次豐富的舊化表現

倘若整體都是相同的舊化塗裝表現，不僅在塗裝作業上很耗費心力，也會使作品顯得乏味無趣。

◀在煤水車的側面也可看到漆膜剝落的樣子。這也是用前述的牙膏補土的塗裝方法表現。尤其下方有一大片漆膜剝落為車輛的特色，所以觀察實際車輛後如實重現。

◀煤水車由大面積的平面構成，面積較大容易讓人感到單調，所以在添加舊化塗裝時，突顯了雨漬等直條紋的痕跡，描繪出一些變化，就可以多一點層次。

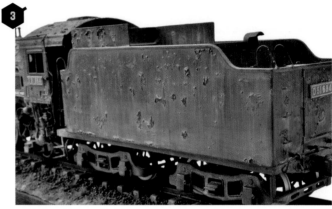

▲除了鏽蝕和雨痕表現，利用漸層塗裝可以讓塗裝更加豐富。這次下方用明亮色調，表現了揚起的灰塵之外，也可以讓作品多些立體感。

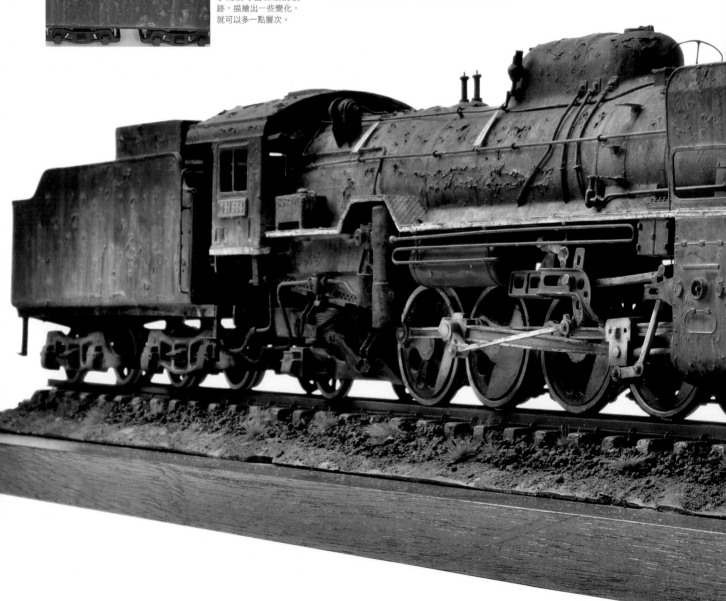

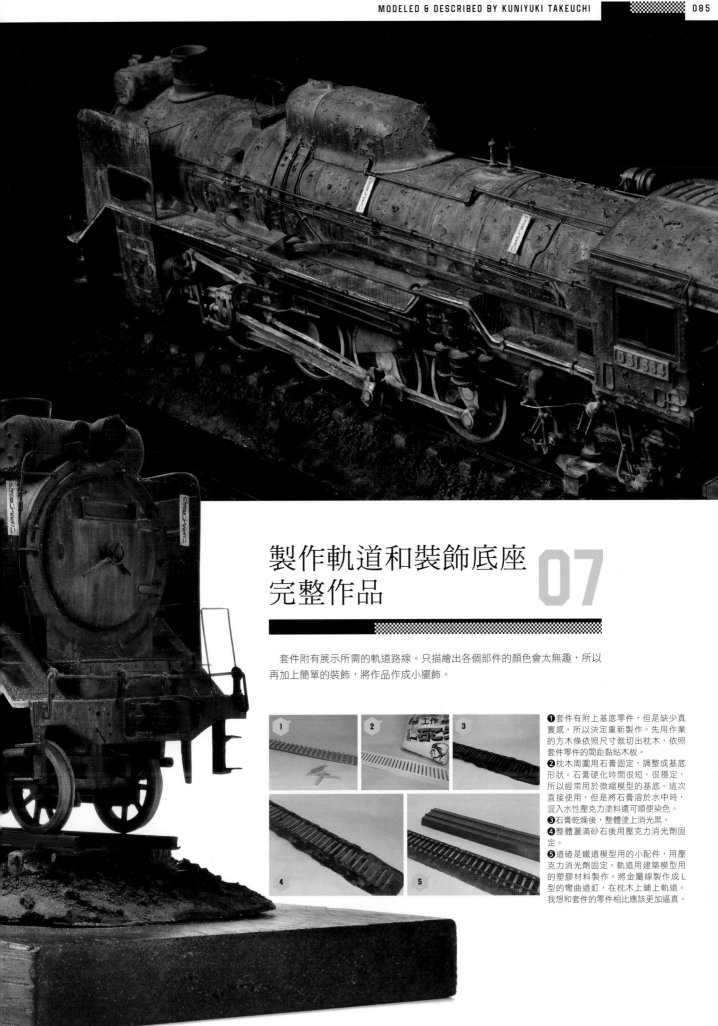

製作軌道和裝飾底座
完整作品 07

　　套件附有展示所需的軌道路線。只描繪出各個部件的顏色會太無趣，所以再加上簡單的裝飾，將作品作成小擺飾。

❶套件有附上基底零件，但是缺少真實感，所以決定重新製作。先用作業的方木條依照尺寸裁切出枕木，依照套件零件的間距黏貼木板。

❷枕木周圍用石膏固定，調整成基底形狀。石膏硬化時間很短，很穩定，所以經常用於微縮模型的基底。這次直接使用，但是將石膏溶於水中時，混入水性壓克力塗料還可順便染色。

❸石膏乾燥後，整體塗上消光黑。

❹整體灑滿砂石後用壓克力消光劑固定。

❺道碴是鐵道模型用的小配件，用壓克力消光劑固定。軌道用建築模型用的塑膠材料製作。將金屬線製作成L型的彎曲道釘，在枕木上鋪上軌道。我想和套件的零件相比應該更加逼真。

不偏「風化」不倚「舊化」，
兩者特色兼具的完美融合

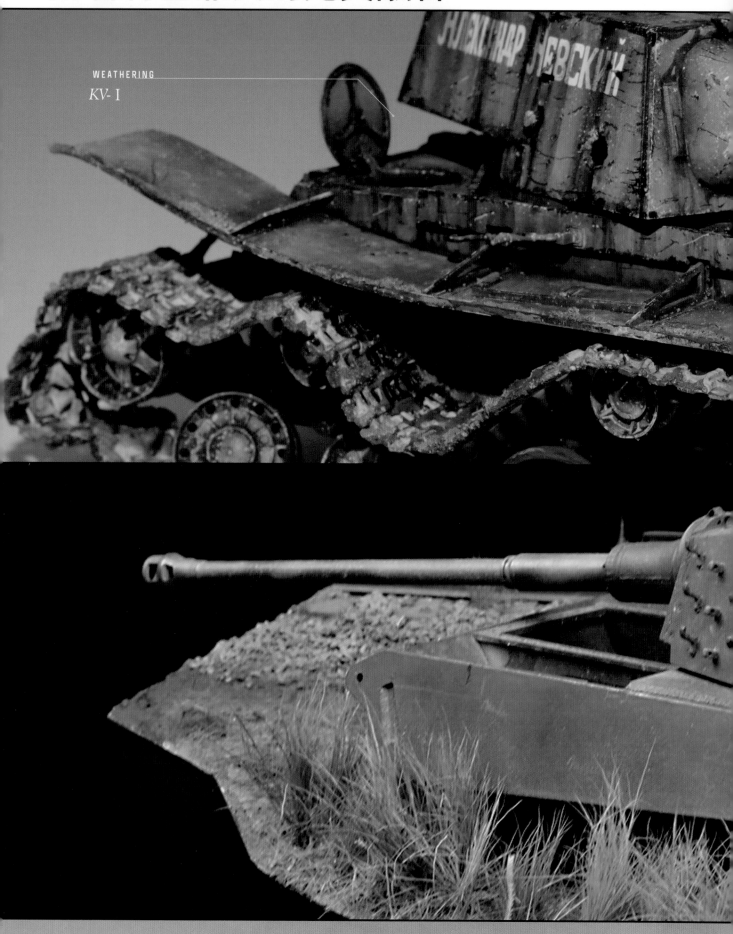

WEATHERING

KV-I

　　若提到風化和舊化塗裝的最佳組合，莫過於戰車模型。在最後一章重回「髒污塗裝」和「劣化塗裝」的原點，也就是以戰車模型為題材，向大家介紹 2 件作品。雖然我們將塗裝分為風化和舊化，但是並未著重突顯哪一方，而是希望大家可以從作品中感受到兩種技法，彼此比重不同卻相互融合。要將兩者區分相當困難，配合想表現的主題，在作品中運用舊化或風化的塗裝技巧，完成構思的作品樣貌才是重點。感受兩者的比例協調才是「風化」和「舊化」塗裝的妙趣。

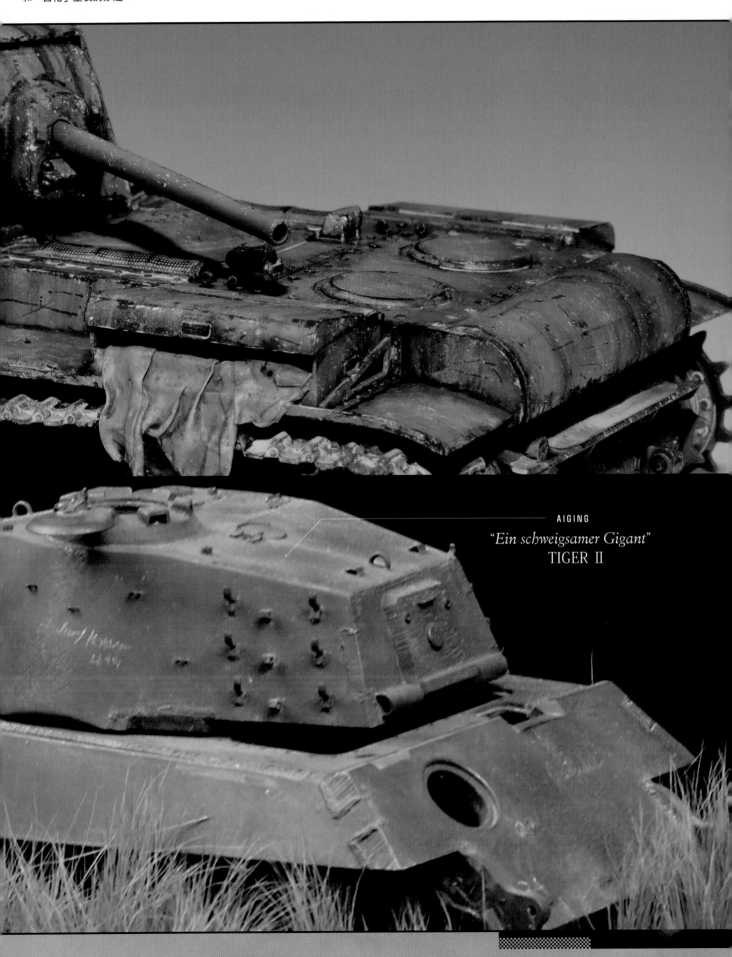

AIGING

"Ein schweigsamer Gigant"
TIGER II

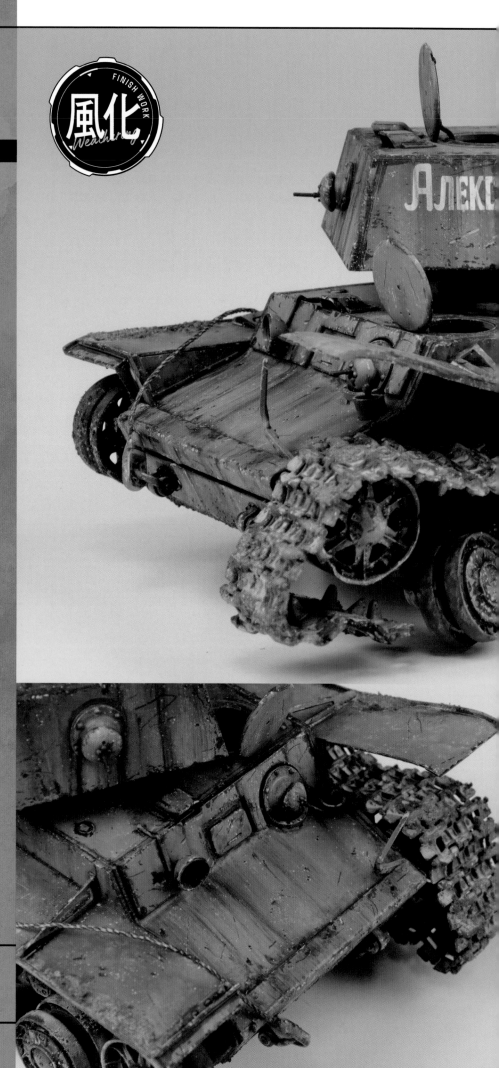

MODELED & DESCRIBED BY TAKAHIRO SUMITOMO
TAMIYA 1/35 SCALE PLASTIC KIT
RUSSIAN HEAVY TANK KV-1 MODEL1941 EARLY PRODUCTION

FINISH WORK
風化
Weathering

田宮 1/35 比例　塑膠模型比例套件
蘇聯重型戰車
KV-1
1941 年型初期生產車
製作與撰文／住友 Takahiro

創造氣勢磅礡的作品。
寫實的風化塗裝作業，
徹底損壞，佈滿髒污！

只是加深風化表現就翻轉樣貌，有趣至極！

在第二次世界大戰中，戰車一製造好就會遭到敵人襲擊摧毀，結束短暫的一生。若要在模型追求真實，雖然會添加污泥或油漬紋路等，但是下雨時，雨水會從車身滑落，應該不太會留下水垢的痕跡。但是追求真實，和表現模型逼真寫實是不同的兩件事。畢竟在作品添加明顯的風化塗裝，才會散發身經百戰的氣勢。不但會提升質感，在視覺上僅看一眼也能讓人感覺「宛若歷經風霜」。

真實和真實感並不相同，所以請盡情為模型描繪風化塗裝吧！

MODELER PROFILE

住友 Takahiro（Takahiro Sumitomo）
曾在模型雜誌發表許多作品的資深模型師，非常喜愛模型，甚至到了沒有模型就無法活下去的地步，任何作品都能表現出一流的水準。

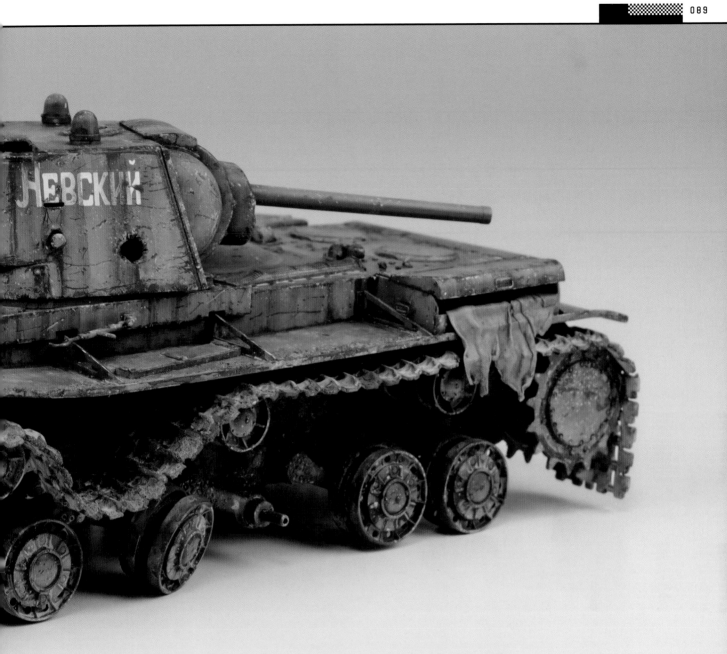

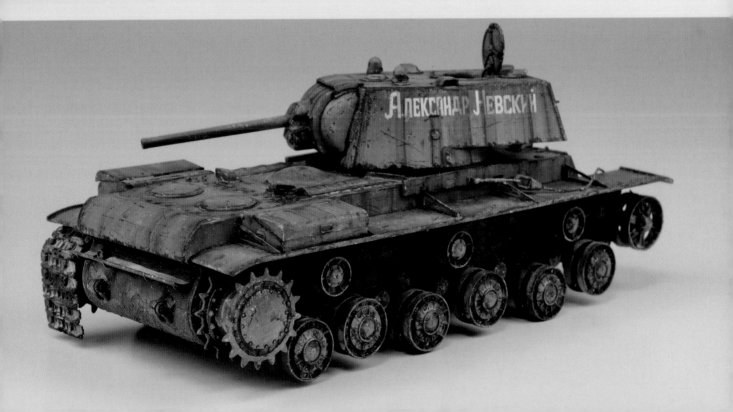

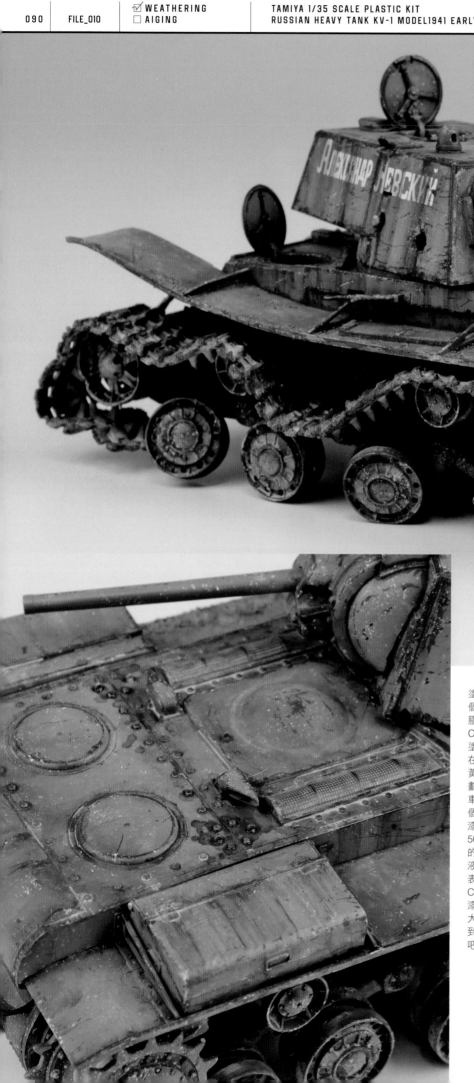

由於作品主題設定為廢棄戰車，因此稍微加重髒污的塗裝表現。使用 GSI Creos 補土噴罐 1500 黑色，將整個模型噴塗成黑色。為了重現整輛車的傷痕，使用了髮膠掉漆技法。基本色的塗裝是在整體塗上水性 HOBBY COLOR 俄國戰車綠「4BO」，乾燥後再添加田宮壓克力塗料的暗黃色，營造打亮效果。為了盡量表現明暗色差，在每片裝甲板的交界都添加打亮。邊緣幾乎都噴塗上暗黃色（相當薄）。乾燥後，用前端為尖狀的鑷子等工具劃過，只將綠色塗層剝離，製造傷痕。除了稜線部分，車身的正中間也大膽添加戰損效果。漬洗時不要擦塗整個模型，而只針對重點部分刷洗。使用的塗料是用琺瑯漆稀釋液稀釋後的油畫顏料 AK-interactive Abteilung 502 烏棕色。而想要強調的部分，則使用 AK-interactive 的煤塵污痕表現液。超過顏色交界的地方用琺瑯漆稀釋液暈開。履帶、車體下部和擋泥板上部，塗滿田宮情景表現塗料（土棕色）。接著使用 Mr. WEATHERING COLOR 舊化漆的白塵色和沙塵色添加變化，並且用琺瑯漆稀釋液擦拭塗太多的地方，稍作調整。即便覺得已經大致完成仍先拍成照片，只要經過客觀地確認，就會看到需修飾或添補的地方。這或許才是風化塗裝的訣竅吧！

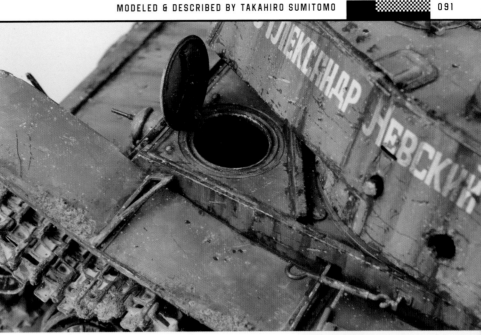

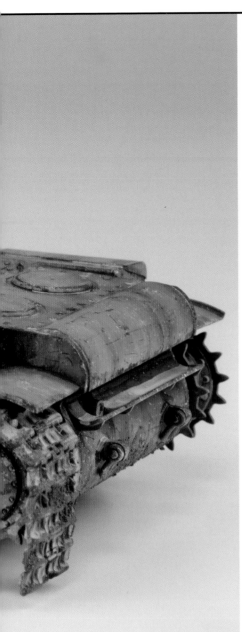

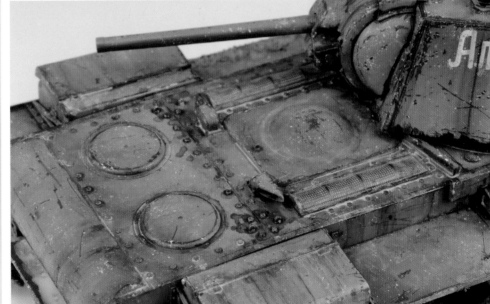

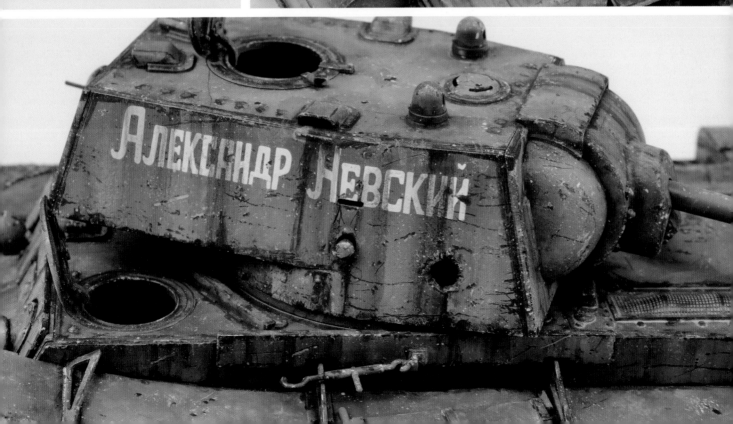

AUSFÜHRUNG B TIGER II

MIG PRODUCTIONS 1/35 SCALE RESIN CAST KIT
MODELED & DESCRIBED BY MASAKATSU JINDOH

MIG Production 1/35 比例
樹脂鑄造模型套件
虎王戰車最後期型
製作與撰文／神藤政勝

重現戰爭結束後，虎王
戰車在製造中途被棄置
於卡塞爾工廠的景象

FINISH WORK
舊化
Aising

使用 MIG Production 絕版套件的最後期型虎王戰車

雖然舊化塗裝的戰車很適合以損壞的廢車狀態來表現，但是本篇介紹的虎王戰車場景，卻是戰車在製造過程中，適逢戰爭結束而持續處於閒置狀態的戰後景象。這件作品的製作獨特、不同以往，除了須在作工上重現戰車製造中途的狀態，還結合了因為戰車棄置許久的褪色表現。車體部分直接使用了 MIG Production 曾經銷售的樹脂鑄造套件，砲塔則是將田宮套件改造成最後期型的版本。

MODELER PROFILE

神藤政勝（Masakatu Jindo）
10 幾年前還非常專注在戰車模型的製作，但最近成為作品類型廣泛的模型師。

▲在製造中途被棄置於德國卡塞爾工廠附近的虎王戰車紀錄照片。這次的作品範例就是以這張照片為題材。（照片提供／GROUND POWER）

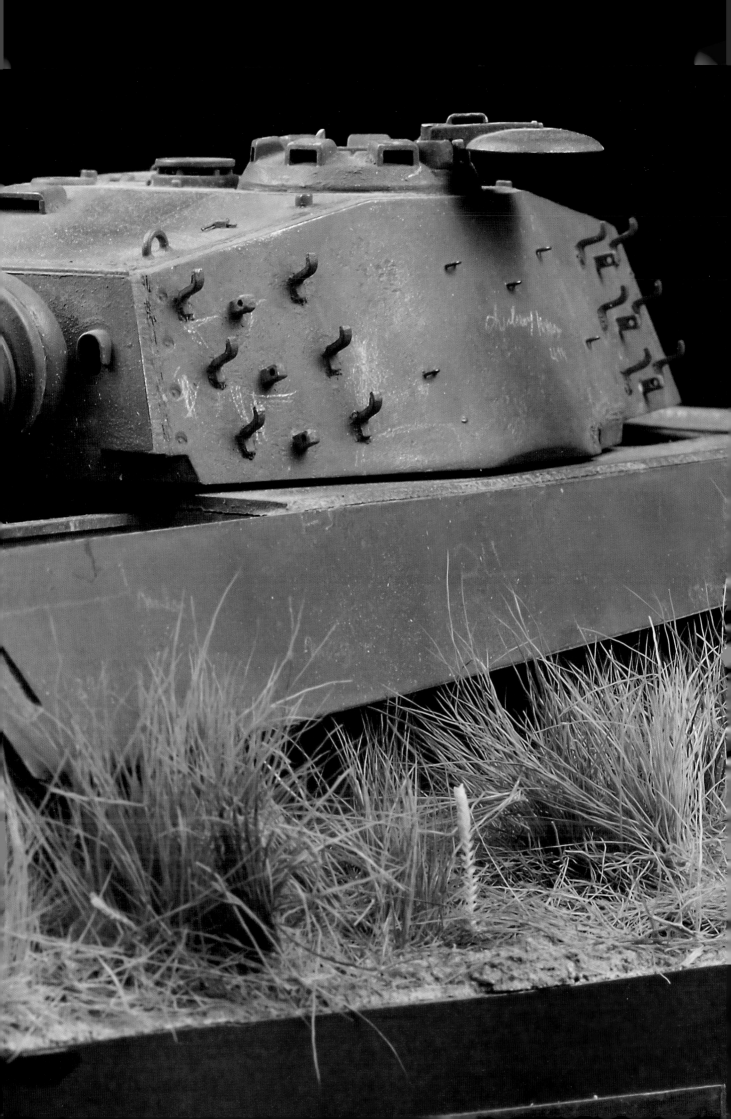

Ein schweigsamer Gigant

Die Nachbarschaft der Bahnhof. Mai 1946. Kassel

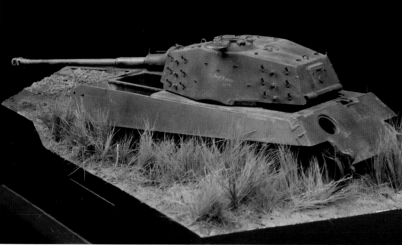

▲ 車體的紅色是為了防止生鏽的塗料顏色，但是經過長時間的劣化，而添加了褐色的表現，並且塗裝成灰塵多年積累，形成髒污的狀態。刻意不表現過度生鏽的樣子，透過自然的塗裝增加真實感。

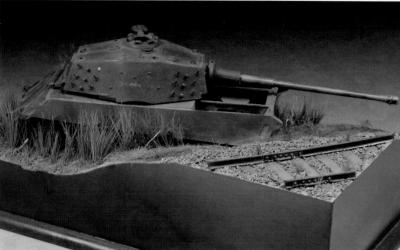

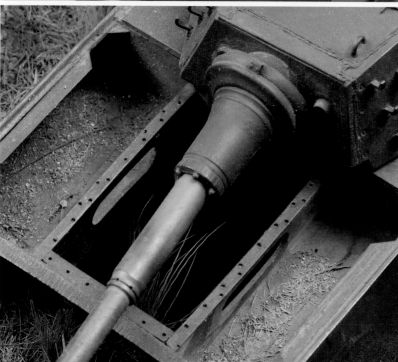

將戰車以損壞狀態表現的塗裝作品在過去實屬異類，而剛好在距今大約15年前，Mig Jimenez和水野Shigeyuki不斷大量發表戰車遭到破壞與廢棄的作品表現，我認為多虧這兩位的創作，大家才接受了這種表現風格。我從當時看到他們的作品後就非常地喜歡，但是倘若完全模仿他們的創作，我認為太缺乏原創性，所以決定製作這件作品時，不將戰車製作成受到損壞而被棄置的樣子，而是想重現戰車在製造完成前就已經被棄置的樣貌。

作品形象源自於國外的文獻資料中，介紹最後期型虎王戰車特徵時使用的照片，也就是虎王戰車大量堆積在德軍卡塞爾工廠附近的場景。若要完整重現，就需要大量的車體下部，所以製作時只選擇了有砲塔的車體，並且如參考照片一樣，將戰車改造成最後期型。塗裝時將混合金屬粉的色粉塗在整個模型，再用溶劑稀釋琺瑯漆塗料後塗上防鏽紅色，在基本塗裝的過程中刻意微微露出底色的金屬色。風化塗裝則使用琺瑯漆塗料的泥土色系和皮革黃色系，完成了頗為傳統的塗裝表現。另外若太刻意描繪出生鏽效果，會顯得不太自然，所以並未添加。

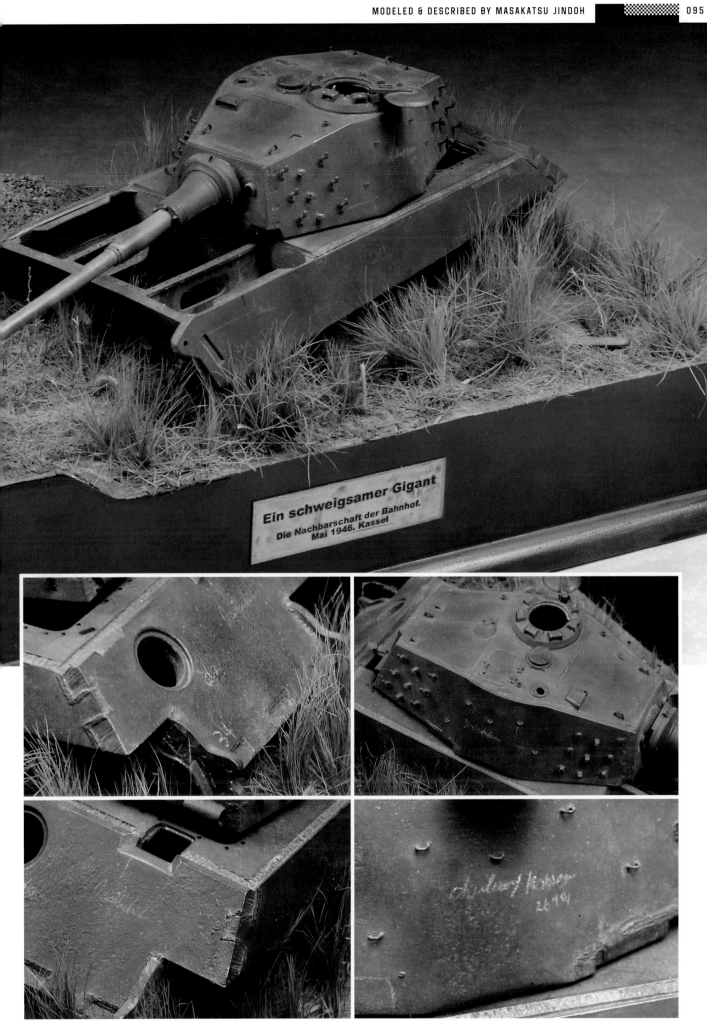

Ein schweigsamer Gigant
Die Nachbarschaft der Bahnhof.
Mai 1946. Kassel

模型師	竹內邦之	Kuniyuki Takeuchi
	上原直之	Naoyuki Uehara
	副田洋平	Yohei Soeda
	住友 Takahiro	Takahiro Sumitomo
	松本森男	Morio Matsumoto
	Ilya Yut	Ilya Yut
	Mea	Mea
	神藤政勝	Masakatu Jindo
	齋藤仁孝	Yoshitaka Saito
	Takumi 明春	Takumi Akiharu
	小池徹彌	Tetsuya Coike
協助	土居博雅	Masahiro Doi
攝影	葛貴紀（井上寫真 studio）	Takanori Katsura（Inoue photo studio）
	河橋將貴（studio R）	Masataka Kawahasi（studio R）
	岡本學（studio R）	Gaku Okamoto（studio R）
設計	高梨仁史	Hitoshi Takanashi
編輯	株式會社	GOMORAKICK

擬 真 模 型 創 作！
REAL FINISH WORKS
塗 裝 作 業 技 巧 祕 笈

作　　者　HOBBY JAPAN
翻　　譯　黃姿頤
發　　行　陳偉祥
出　　版　北星圖書事業股份有限公司
地　　址　234 新北市永和區中正路 462 號 B1
電　　話　886-2-29229000
傳　　真　886-2-29229041
網　　址　www.nsbooks.com.tw
E-MAIL　nsbook@nsbooks.com.tw
劃撥帳戶　北星文化事業有限公司
劃撥帳號　50042987
製版印刷　皇甫彩藝印刷股份有限公司
出 版 日　2023 年 10 月
I S B N　978-626-7062-70-8
定　　價　450 元

如有缺頁或裝訂錯誤，請寄回更換。

模型をリアルに仕上げる！フィニッシュワーク虎の巻
© HOBBY JAPAN

國家圖書館出版品預行編目（CIP）資料

擬真模型創作！塗裝作業技巧祕笈＝Real finish works／
HOBBY JAPAN作；黃姿頤翻譯. -- 新北市：北星圖書事
業股份有限公司，2023.10
96 面；21.0×29.7 公分
ISBN 978-626-7062-70-8（平裝）

1.CST：模型 2.CST：工藝美術

999 112006045

官方網站　　臉書粉絲專頁　　LINE 官方帳號